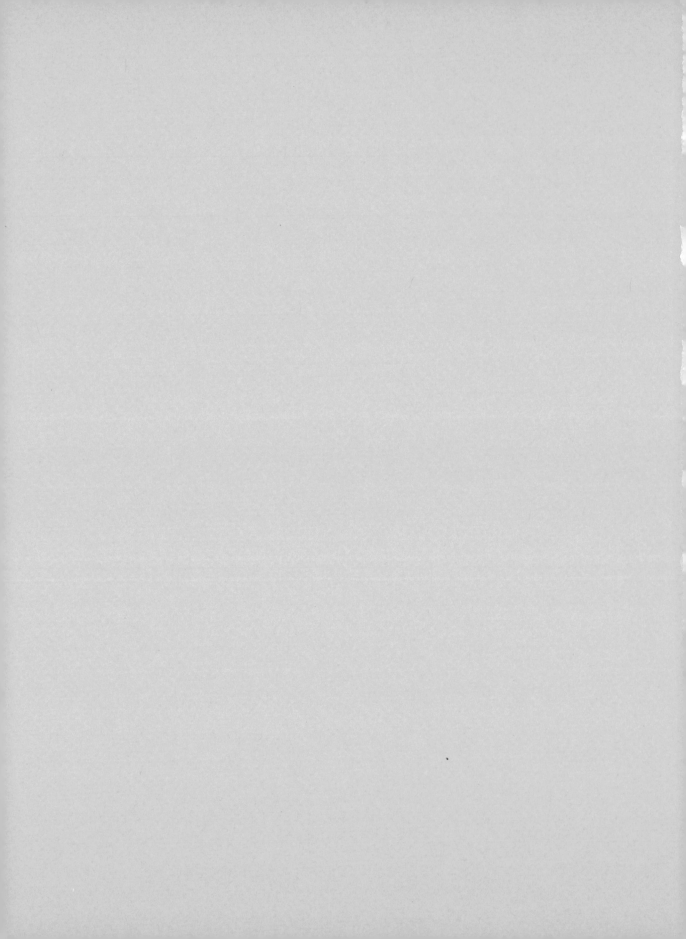

崔鍾泰

소묘-1970년대

창천동 집 작업실에서, 1979. **사진 문선호.**

崔鍾泰

소묘–1970년대

내 어두운 삶에서 밝은 형태를
Choi Jong-tae 1970s Drawings

열화당

차례

7 **나의 현실**
조각가 최종태의 1970년대 이야기

20 **A Monument to the Good**
Kang Seok-kyung

23 **作品**

179 **근원을 향한 선善의 모뉴망**
강석경

187 **최종태 연보**

190 **작품 목록**

나의 현실
조각가 최종태의 1970년대 이야기

시인 구상具常 선생께서 어떤 책의 서문에다 다음과 같은 짧은 예화를 적었는데 왠지 그 한마디가 영 잊히지를 않습니다. 어떤 시인의 이야기입니다. 남해 어떤 섬에 가서 민박을 하게 되었는데, 저녁에 집주인하고 놀던 중에 수달 잡는 얘기가 되었는데 어찌나 재미있었던지, 그래 그 동안 몇 마리나 잡았느냐고 묻게 되었답니다. 십년도 넘게 수달 잡는 일을 했던 모양인데 실은 아직 한 마리도 못 잡았다는 것이 그 집주인의 답이었다 합니다. 내가 조각의 길로 들어선 지 기십 년에 똑 떨어진 작품 하나 여지껏 만들지 못했는데 어쩌면 그 수달 잡는 집주인 사는 것하고 똑같으냐 하는 데에 느낀 바가 컸기 때문일는지도 모릅니다. 언제 나도 나이 들어 어른이 되고 선배들처럼 좋은 작품 할 수 있을까 하고 부럽던 시절이 엊그제 같은데 어느새 일흔을 넘기고 반백도 넘어 노인 소리를 듣는 나이가 되었습니다. 지난 날을 돌이켜 보면 꼭 남해 어떤 섬 민박집 주인 수달 잡는 신세와 너무도 닮은 내 삶을 보고 참으로 고소苦笑를 금치 못하는 것입니다. '네 요놈 아무리 약아도 오늘은 내 손에 꼭 잡히고 말 것이다!' 그러나 오늘도 허탕이고, 매일 그랬건만 오늘도 또 기대를 하면서 수달과 싸움을 하는 것인데 그러기를 한평생, 오늘도 나는 '혹시나 오늘은…' 하고 기대를 하는 것입니다. 그것이 나의 인생입니다.

얼마 전의 일입니다. 어떤 신문을 펼치고서 큰 글자를 건성건성 보던 중에 파스칼이라는 글자가 눈에 들어와서 몇 줄 읽게 되었습니다. 무신론과 유신론이 거론되던 참에 하늘나라가 있느냐 없느냐 하는 물음이 된 것 같습니다. 파스칼이 했다는 말이 적혀 있는데 참으로 엉뚱한 답이라서 놀라지 않을 수가 없었습니다. "아무도 천당을 갔다 온 사람이 없다. 그러니 있기 아니면 없기의 둘 중 하나일 것임은 명백한 일인데, 있다고 믿고 그렇게 살다가 죽음을 맞는 사람하고 없다고 믿고 그렇게 살다가 죽음을 맞는 사람하고 어느 편이 바람직한 삶이겠느냐?" 그 한마디를 본 것입니다.

또 성서에는 일찍이 하느님을 본 사람이 아무도 없었다고 확실하게 기록하고 있습니다. 그 뒤 이천 년이 흘러갔지만 그 일은 예나 지금이나 달라진 게 없습니다. 지금까지도 하느님을 본 사람은 아무도 없습니다. 그러나 믿고 그렇게 살고자 노력하는 사람들은 얼마든지 많습니다.

아름다움을 본 사람은 없지만 아름다움이란 분명히 있습니다. 만약 어떤 사람이 진정한 아름다움을 확실하게 보았다면 그것을 본 대로 딱 하나만 만들어 놓으면 될 일입니다. 사람들은 그저 그렇게 만들어진 것만 보기만 하면 될 일이기 때문입니다. 미美는 안 보이는 것입니다. 그러나 분명 있습니다. 사람의 한평생이 뻔한 것인데, 이래도 한평생 저래도 한평생입니다. 속된 말로 밑져야 본전입니다. 미라는 것을 탐구하다가 실패한 삶으로 마감된다 해도 본인 스스로는 물론이고 세상에 해로울 게 없습니다.

작년에 어떤 날 인사동을 거닐던 중에 한 책방에 들렀는데 동기창董基昌의 『화론畵論』이란 책이 꽂혀 있어 첫머리를 펼쳐 보니, "화가의 육법六法 가운데 첫째가 기운생동氣韻生動인데 기운은 배울 수가 없는 것으로, 세상에 나면서 저절로 아는 것이며 하늘이 부여하는 것이다. 그러나 배워서 되는 경우도 있는데 만 권의 책을 읽고 만 리의 여행을 하면 이루어질 수도 있다" 하는 말이 적혀 있는 것입니다. 그날 주머니에 책값 정도는 있었으나 '누굴 만나기라도 할라치면…' 하고 망설이다가 그냥 나왔습니다. 한 달 후에 또 인사동엘 간 김에 예의 책방을 들렀더니 동기창『화론』이 딱 한 권, 그 책이 그때 그대로 꽂혀 있는 것입니다. 집에 사 들고 와서 어떤 날 펼쳐 다시 그 첫 대목을 읽는 중에 주석에 씌어 있기를 "공자께서 말씀하시기를, 나는 나면서부터 아는 사람이 아니다. 옛것을 좋아하고 민첩하게 움직여서 그것을 구하는 것이다", 또 두보杜甫의 말을 예로 들었는데 "책을 만 권 독파하니 문장을 써 내려감에 신령과 통하는 듯하다", 그 밑에 또 소동파蘇東坡의 말을 적고 있는데 "다 쓰고 버린 붓이 산처럼 쌓임보다 만권서萬卷書가 신령과 통하더라" 그렇게 적혀 있는 것입니다. 사철 흰 눈 덮인 히말라야의 신령함을 보는 것 같았습니다. 그리고 그 뒤로 아직 그 다음을 읽지 못했습니다. 기운생동이 첫째인데 그것은 하늘이 내는 것이고, 그렇긴 하지만 만권의 책을 읽고 만리천하를 여행하여 수련을 쌓으면 하늘의 기운을 얻을 수 있다 하는 말일 것입니다. 인력人力이냐 타고나는 것이냐 하는 예술의 본령을 말하는 것인데, '노력으로 될 수 있다' 하는 말 같기도 하고 '알 수 없는 일이다' 하는 말 같기도 합니다. 예술의 길은 끝이 없다 하는 절절한 마음만은 간절합니다. 완당阮堂이 써 놓은 글씨에 "화법畵法은 장강만리長江萬里로구나!" 하는 대목이 있는 것처럼, 그림은 나이 들수록 알 수 없고 되지도 않을 것 같다는 것만 확실해지는데 이것을 당연지사로 받아들

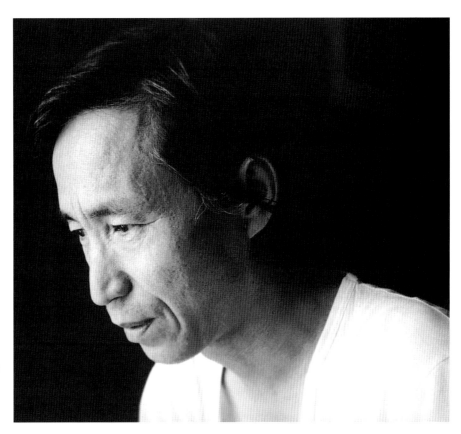

창천동 집 시절의
어느 날.
1970년대 초반.
사진 육명심.

여야 할 것 같습니다.

내게 '1970년대'라고 하는 시기는 내가 시십대를 살아간 시대입니다. 셋방살이 하다가 내 집 살림을 차린 때가 그 무렵이고, 내 일을 찾아 탐색에 고전을 하던 때가 그 무렵이고, 두 아이를 얻어서 학교 가는 모습을 보고 기뻐했던 것도 그 무렵의 일입니다. 아이들의 그림숙제를 옆에서 지켜 보면서 파스텔 그림을 시작한 것도 그 무렵의 일이고, 나의 어머니가 혈압으로 쓰러지셔서 고통 중에 마음 아팠던 때가 그 시절이고, 이화대학에 있다가 모교인 서울대학으로 직장을 옮긴 것도 그때이고, 「국전」에서 추천작가상을 받은 해가 1970년이었습니다. 나는 그 작품에 처음으로 이름을 달았습니다. 〈회향懷鄕〉이라고 했습니다. '고향을 품다' 그런 뜻입니다. 고향으로 '돌아가다'가 아니고 '품는다'는 표현을 한 것인데, '품을 회懷'자는 '덕을 품는다'라는 나의 고향 회덕懷德이라는 지명에서 따 온 글자입니다. 〈회향〉이라는 작품은 내 작품생활의 시작이라고도 할 만한 그런 경우가 됩니다. 무슨 말이냐 하면, 학교를 졸업하고 오랜 방황 끝에 마음을 잡고 나의 일을 풀어 나간다는 그런 결의가 숨어 있는 시절의 작품입니다.

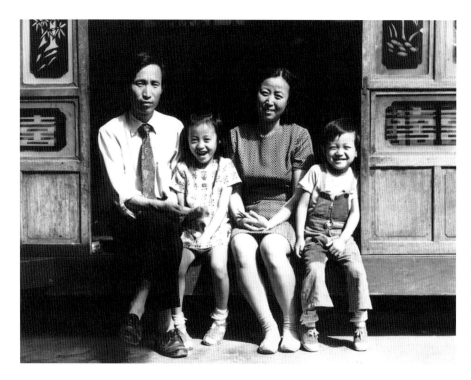

창천동 집 툇마루에
모여 앉은 가족.
오른쪽부터
장남 범락,
아내 김절자,
장녀 지영.
1970년대 초반.
사진 육명심.

　그 작품이 「국전」에서 상을 받게 된 것은 참으로 우연한 일입니다. 원래 그 작품
은 다른 데 출품하려고 만든 것이었습니다. 여럿이서 야외조각전을 준비하던 중에
그 일이 뜻하지 않게 무산된 것입니다. 야외에 놓을 것이었기 때문에 크기도 그렇고
재료도 그렇고 아무튼 내가 하지 않던 일을 한 것인데, 야외전 계획이 실패하는 바
람에 그것을 「국전」에 출품한 것입니다. 색깔도 누우런 보리밭 같고, 모양도 아기를
안은 것처럼 하고 있고, 향수 어린 냄새도 있고 해서 그 당시로는 그럴듯했던 모양
입니다.

　심사결과가 나온 그날이었습니다. 그날따라 학교에서 친구 최만린崔滿麟 선생이
한 잔 하러 나가자 하는 것입니다. 무슨 일이냐고 물었더니 사직공원에 신사임당 조
각을 세웠다는 것입니다. 우리는 퇴교하는 막바로 충무로 쪽 술집으로 갔습니다. 그
사람하고는 재학시절부터 그렇게도 할 말이 많았습니다. 다 공부하는 그 주변 이야
기이지 딴 데에는 관심도 없었고 또 나는 아는 것도 없었습니다. 오랜만에 둘이서
만났는데 좌우간 얘기가 길었습니다. 통행금지 때문에 일어섰습니다. 집에 돌아왔
는데 문간에서 집사람 하는 말이, 내가 무언가 숨기고 있는 것처럼 짐작하고 무슨
일이 없었느냐 다그쳐 묻는데, 나는 친구하고 술 먹고 놀다 온 것밖에 한 일이 없으
니 할 말이 있을 수 없었습니다. 그제야 어떤 신문사 기자가 두 번이나 집에 왔다가

허탕치고 갔다는 얘기를 하는 것입니다. '그 〈회향〉이라는 작품이 어떻게 되었구나' 직감이 갔는데, 사실 나는 그날 심사를 하는지 그런 것은 알지도 못했고 또 안중에도 없었습니다. 재미있는 것은, 그 기자는 취재차 두 번이나 출장을 나와서 그냥 가기가 섭섭했을 것이고, 그래서 집사람한테 그 작품의 성격을 물었는데, 이 사람 무심코 던진 말인즉 '향토색 짙은' 무어라고 말을 한 것입니다. 다음날 신문에 내 작품이 추천작가상을 받았다는 것과 함께 '향토색 짙은' 무어라고 기사가 잘 만들어진 걸 보았습니다. 그 뒤로 그 단어, '향토색 짙은'이라는 말이 다른 데서 더러더러 쓰이는 걸 보고 야릇한 기분이 들었는데, 집사람 어깨 너머 풍월이 명담名談 하나를 낳은 것입니다.

아무튼 그래서 나의 〈회향〉은 향토색 짙은 작품이 되었고, 그 단어는 나의 작품에 한동안 따라다니는 대명사가 되었습니다. 나의 예술, 그것에의 탐구가 시작된 것입니다. '세상이 어떻게 되어 가든 상관없이 나는 나의 길을 간다' 그런 각오였습니다. 그때의 판단이 옳으냐 그르냐 하는 것은 모를 일입니다. 먼 훗날 혹시 내가 한 일이 가치가 있다면 누군가에 의해서 밝혀질 것입니다. 나로서는 모험의 시대가 시작된 것입니다. 제대로 된 건 없지만 그렇다고 후회스럽지는 않습니다. 그 추천작가상 덕분에 상금으로 다음해 나는 세계일주여행을 하게 되고 책에서만 보던 세계 명작들을 내 눈으로 직접 보게 되었습니다. 그런 중에 로마에서 최봉자崔奉子 수녀(당시 학생)를 만나는 계기가 있었는데, 우연히 조각가 파치니 교수를 알게 되고 여러 날을 담소하면서 대예술가의 삶과 일하는 모습을 보고 크게 감명을 받았습니다.

당시 우리 집은 창천동 뒷골목 작은 기와집이었습니다. 문간방에 세들어 사는 이들이 방을 비우자 그 계기로 그곳을 작업실로 만들었습니다. 방 하나에 대문간을 합쳐서 네 평쯤은 되었을까, 정리하고 보니 그 공간이 왜 그렇게도 크게 보이던지, 내가 저 공간을 어떻게 메우나 하고 큰 걱정 아닌 걱정을 했습니다. '그곳에서 나는 나의 길을 가련다', 나의 예술, 그 알지 못하는 곳을 향하여 맘껏 무작정의 탐험을 하였습니다. 지금 돌이켜 보면 '그래도 그때가 좋았다' 그런 생각이 듭니다.

1980년 겨울을 앞두고 나는 그 집을 떠났습니다. 딸애가 중학교에 들어가면서 방이 필요했습니다. 그 집 근처 일대는 지금 신촌의 대식당가로 유명해졌는데, 나는 그 근처를 자주 지나건만 내 살던 집 앞으로는 한 번도 가 본 적이 없습니다. 그 집을 나온 지가 이제 삼십오 년이 되었습니다. 그런데 단 한 번도 나는 내 살던 집 앞 골목을 갈 수가 없었습니다. 그쪽을 쳐다보지도 못합니다. 왠지 무섭습니다. 정이 짙게 배어 있던 곳이라서 그런지도 모릅니다. 이 책을 만들려고 칠십년대 그림을 찾아보니 모두가 창천동 그 집에서 그린 흔적들

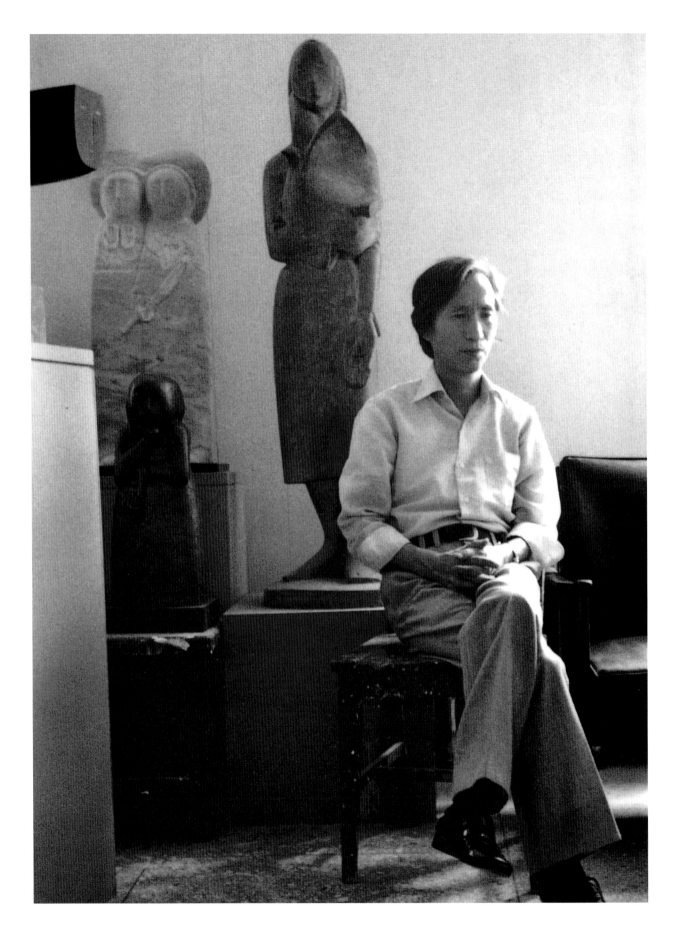

입니다. 당시에는 학생들하고도 많이 놀았습니다. 지금은 그 사람들 모두가 오십대에서 많기는 육십대초까지 나이가 되었을 것입니다. 다 우리 미술계의 중견들이 되어 있습니다.

학교가(미술대학) 태릉으로 일시 옮겨졌다가 다시 관악산으로 옮겨졌습니다. 학생들은 매일같이 데모를 했고 최루탄 가스는 다반사였습니다. 그럴 즈음 환경대학원이 미대 앞으로 자리를 잡았고, 그곳 김형국金炯國 교수와 교분이 빈번해지면서 내 첫번째 수상집 『예술가와 역사의식』이 만들어졌습니다. 출판은 1986년에 되었지만 그 글들은 대부분 사십대를 살아가는 나의 고뇌, 나의 기쁨, 그런 모든 이야기입니다. 한번은 경북대학에서 원고 청탁이 있었습니다. 학보 『북현문화』에서 특집을 만드는 데 미술, 문학, 사회, 법률 등 여러 분야에 걸쳐서 다방면의 필진이 짜여졌습니다. 문학에 이오덕李五德 선생이 등장한 걸로 보아서 당시의 사회상이 바탕에 깔린 무슨 편집의도가 있었을 것 같습니다. 그때 나는 글 제목을 「삶의 현장으로」라 했는데, 수상집을 만들면서 출판사의 발행인이 「역사의식과 예술」이라 고치고, 그 제목에서 책의 표제를 따 왔습니다. 글 속에 역사인식의 문제가 눈에 띄었던 모양입니다.

험난한 시절을 겪으면서 발산할 곳은 오직 작품뿐이었습니다. 나의 글도 나의 내면의 표출입니다. 나는 아는 것도 별로 없는 사람인데 어려운 학문적인 문제를 다룬다는 것은 어울리지도 않거니와, 그런 글을 쓰고 앉아 있으니 흙 만지는 것이 낫지 왜 내가 그런 낭비를 하겠습니까. 글 부탁이 오면 우선 조건이 없어야 했습니다. 내 맘대로, 내가 지금 관심하고 있는 것, 내 맘속의 사정, 그것을 글로 표현하는 것입니다. 설혹 내가 이치에 틀린 글을 썼다 할지라도 나는 그 점에 별로 마음을 쓰지 않았습니다. '읽는 사람이 바로잡아 고치면 된다' 그런 생각을 했습니다. 왜냐하면, 그것은 내 맘속의 사정이기 때문에 다음날 바뀔 수도 있는 것이고 '오늘의 진실은 오늘뿐이 아닌가', 그러니 내일 내 맘 사정이 달라지면 그때는 또 다른 얘기가 될 테니까, 나는 그림 그리듯이 글을 적는 것입니다. 틀리고 안 틀리고보다도 내 맘속 오늘의 현실을 표현하는 것입니다. 그렇긴 하지만 틀린 소리는 되도록 하지 않으려 하는 것도 사실입니다. 왜냐하면 안 틀린 이야기도 할 얘기가 많은데, 틀릴지도 모를 어려운 문제를 건드릴 이유가 없기 때문입니다.

내가 미술대학에 다닐 때 늘 궁금한 것이 있었습니다. '선생님들은 무슨 생각을 하고 사시나' 하는 것이 그것입니다. 대예술가들의 내면 사정이 궁금했던 것입니다. 그

서울대학교
연구실에서.
1979.
사진 문선호.

러나 그것을 어떻게 물어 볼 방도가 없었고, 솔직히 물어 볼 실력이 없었습니다. 그렇지만 그 문제가 늘 내 맘속에 어떤 갈증으로 남았습니다. 훗날 누가 글을 쓰라 할 때 나는 내 맘속에 요즘 일어나고 있는 일들을 적기로 맘먹은 것입니다. 그래서 잘못된 생각이 있으면 '나 같으면 이렇게 하겠는데' 하고 읽는 사람이 고쳐서 생각해 주기를 바랐던 것입니다. 조각 만드는 일도 재미있지만 글 쓰는 일도 재미있습니다. 표현의 수단이 달라지는 것뿐이지 생각과 느낌을 표현한다는 근본은 같은 것입니다.

내가 글을 쓰게 된 것은 초등학교 육학년 때부터입니다. 해방되고 우리 글을 처음 배웠습니다. 우리 반 담임선생님은 글쓰기 훈련을 매일같이 시켰습니다. 그분이 정년으로 퇴임하시던 날 여러 친구들이 그 학교엘 갔습니다. 잠시 빈틈이 있어서 나는 글 가르치던 일을 물었습니다. 자기는 교직을 마치는 그날까지 글짓기를 통해서 아이들의 심성지도를 했노라 그랬습니다. 내 중학교 동창친구 한 사람도 그런 이가 있었습니다. 그 친구는 일요일에도 학교에 나간다 했습니다. 왜 가느냐고 물었더니 집에 있기가 불편한 아이들이 있는데 그 놈들이 학교에 온다는 것입니다. 그 아이들하고 놀아 주러 간다는 것입니다. 불행히도 병을 얻어서 퇴임 전 해에 학교를 쉬게 되었는데, 저 시골 서산 어떤 초등학교에 첫 부임하면서부터 병으로 학교를 못 나가게 되던 그 전날까지 학생들의 문장지도를 한 사람입니다. 내가 그림 쪽으로 못 갔더라면 글 쪽으로 갈 사람이었을 것입니다. 그래서 그런지 어디서 글 부탁이 있으면 거절을 못 했습니다. 단지 조건이 없을 때만 그렇습니다. 그래서 글을 쓰게 되고 그림 못지않게 글 쓰는 일이 재미있는 것입니다. 그래서 지금도 글을 씁니다. 단지 내 맘대로 쓸 수 있을 때만 합니다. 별 생각 없이 서두를 시작하면 글이 글을 물고 옵니다. 그림 그리는 것과 똑같다 하는 생각이 듭니다. 그러는 동안에 마음 정리가 되는 수도 있습니다. 나는 모르는 것은 손대지 않습니다. 초등학교 때 담임선생님이 나한테 큰 가르침을 하나 남겼는데, 내가 보고 느낀 것을 쓰라 하는 말씀입니다. 거짓 꾸미는 일을 하지 말아라 하는 뜻입니다. 그래서 내 속을 솔직하게 고백하는 마음으로 공개하는 것입니다. 그림이란 것도 속에 있는 것을 공개하는 것입니다. 부끄러운 것을 감추려 하지 말아야 합니다. 진실이 아니면 거짓으로 꾸미는 일이 되는 것입니다. 나는 못 그려도 거짓놀이는 안 하려 노력했습니다. 답답해서 하루는 괴테의 『시와 진실』을 사 온 일이 있습니다. 어릴 때 본 일이 있었는데 나이 들어 다시 보고 싶어진 것입니다. '진실과 예술이 어떤 관계인가' 그것이 궁금했기 때문이었습니다. 좋은 사람이 좋은 그림 그린다고 생각하게 된 것도 그런 시절이었을 것입니다. 나중에 보니 공자도 회사후소繪事后素란 말을 했습니다. '다 알고 그런 연후

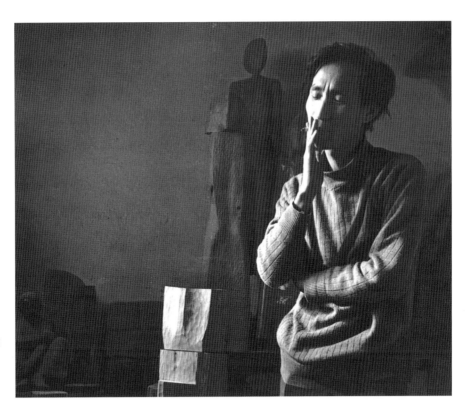

에 속이 다 비워져야 자기 그림이 된다.' 그런 뜻도 있을 것입니다. '아는 게 먼저인 가 비우는 게 먼저인가.' 아는 게 없으면 비울 것도 없을 것이니 공연한 소리이고, 결국은 둘이 동시에 이루어지는 것이 아닌가 그런 생각이 듭니다. 아는 것이 병이란 말이 있듯이 그 아는 것 때문에 자유롭지 못한 게 사실입니다. 완전히 알아서 통달 하면 천지의 이치가 확 뚫려서 피카소의 말처럼 숨쉬듯이 그림이 그려질 수 있는 경지를 얻을 수 있는지도 모르겠습니다.

한번은 무슨 날이던가 나이든 졸업생이 찾아왔습니다. 조금 있다가 사학년 학생이 왔습니다. 이런저런 이야기가 되던 중에 나이든 졸업생이 문득 "선생님, 저녁에는 무얼 하고 지내십니까" 묻는 것입니다. 연속방송극 본다 했더니, 옆에 있던 사학년 학생한테서 놀라는 기색이 역력했습니다. 이것을 보고 '아차!' 하고 내가 또 놀랐습니다. 선생님은 밤에도 연구하는 줄 알았던 모양입니다. 선생님이 일반 대중들과 똑같이 그런 연속방송극을 보다니…. 내가 놀란 것은 옛날 학생시절이 떠올랐기 때문입니다. '선생님들은, 큰 예술가들은 어떤 생각을 하면서 살까' 하는 의문. 옛날 그때의 내 모습이 떠올랐기 때문입니다. 예술가이기 이전에 사람입니다. 그림은 사람이 그립니다. 거짓말하는 사람이 어찌 그림에다만 진실을 말할 수 있을 것인가. 사

는 것은 거짓으로 살고 예술은 진실을 말한다, 이것이야말로 이치가 맞지 않는 일일 것입니다. 나는 못 그려도 진실을 말하려 합니다. 그러나 이 마음속이 깨끗치 못한데 어찌 그것이 실현될 수 있을 것인가. 내가 종교에 관심하는 것이 그래서인지도 모릅니다. 종교적 진리와 예술적 진리가 한 가지로 같지는 않을 터이지만 그러나 남남은 아닐 것이다, 그런 믿음이 있습니다. 진리가 어찌 둘일 수 있겠는가. 내 나이 지금은 옛날 스승들의 나이를 훨씬 넘어섰습니다. 스승들의 내면의 모습이 궁금했던 내가 그때 그 스승들의 나이를 넘어서 있는 것입니다. 그리고 지금 내 속을 관찰해 보는 것입니다. '진실에 이르는 길은 참으로 멀구나, 진리를 성취하는 데는 하늘의 힘을 얻어야 한다더니 이렇게 먼 길인 것을 일찍이 알았다면…' 하고 지난 날을 회고해 봅니다. 내가 사십대를 살 적에도 멀다는 것을 조금은 알았지만 몸으로 깊이 느끼지는 못했던 것 같습니다. 일찍이 확실하게 알았다면 더 천천히 했을 것입니다. 서두르지 않았을 것입니다. 남도의 수달 잡는 민박집 주인이 오늘도 못 잡는다는 것을 알면서 또 시도를 한 것인지, 진짜로 오늘은 잡을 수 있다고 생각했는지, 그것은 모를 일입니다.

사십대를 다 보내 놓고 나서 오십이 되던 1982년 어느 날, 나는 '모른다' 하는 것을 확실하게 알았습니다. 모른다는 것을 알게 된 그것은 한 찰나였습니다. 참으로 감격적인 순간이었습니다. 〈회향〉을 만들고서 '여기가 내가 갈 길이다' 하고 내딴에는 열심히 암산巖山에 구멍을 파듯이 일을 했습니다. 그런 십 년을 넘기고서 내가 이른 곳이 '모른다' 하는 데 도달한 것입니다. 그런데 하나도 허망하질 않고 부끄럽지가 않았습니다. 너무나도 기쁘고 감격에 벅찼는데, 그게 왠 일인지 또한 알 수가 없는 것입니다. 모른다는 것이 안다는 것보다 더 큰 것인지, 아니면 차원이 다른 세계인지, 아무튼 설명으로는 불가능한 통쾌함을 경험했습니다. 조각이란 무엇인가. 모르는 것이다. 명확하게 모른다는 것을 알게 된 것입니다. 그런데 덩달아서 중요한 모든 것, 예술, 인생, 종교, 진리… 모든 것은 모르는 것이다 하는 답을 얻은 것입니다. 사실 우리가 이 우주를 어떻게 알 수 있는가. 이 우주 안에서 우리가 안다는 것은 한강에 모래알 하나만큼도 안 되는 것입니다. 내일 일도 모르는 것인데 영원을 어찌 알겠습니까. 그 동안 무언가 많이 안다고 생각했던 그것 자체가 허망한 것이었습니다. 그런 이후에 모든 사물들, 모든 사건들이 새삼스럽게 보였습니다. 모든 것이 소중하게 보였습니다. 그림이란 내가 아는 것을 그리는 것이 아닌 것 같았습니다. 모른다는 것을 더 명확히 알기 위해서 그려야 하는 것인지도 모릅니다. 억지소리같이 들릴 수도 있을 것입니다. 그러나 실제로 예술이란 모르는 것입니다. 최고의 가치를 진眞과 선善과 미美라 했습니다. 그 세 가지가 합쳐진 곳을 '절대'라는 곳이라 했습니다. 그것은 아무도 본 사람이 없고 따라서 알 수도 없습니다. 진도 모르는 것이고 선도 모르는 것이고 그리고 미도 모르는 것

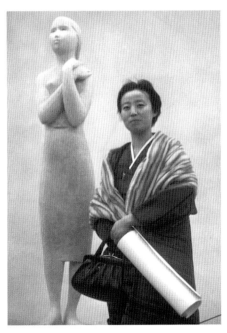
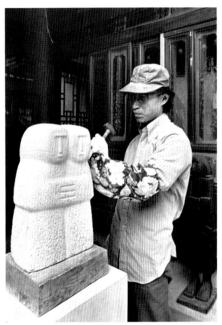

「국전」이 열렸던
덕수궁미술관 전시장에서
작품 〈회향懷鄕〉 앞에 선
아내. 1970.

창천동 집 마당에서 작품
〈이인二人〉을 제작하고
있는 모습. 1970년대 후반.
사진 문선호.

입니다. 앎의 차원이 아닙니다. 미라는 것은 이성적인 계산만으로 만들어질 수가 없는 성질의 것입니다. 감성과 직관과 그런 통로로 접근할 수 있는 것이지 수학으로 풀어지는 성질의 것이 아닙니다. 철학자들이 다 말로 한 일들입니다. 나는 그것을 이치로 알게 된 것이 아니라 '어느 날 갑자기 머릿속이 모른다는 것으로 환하게 뚫렸다' 하는 것이고, 거기에 큰 감격이 있었습니다. 그런 이치로 따질 수 없는 쾌사가 있었는데 그것 자체만으로 감사할 일입니다.

나의 사십대 십 년은 불가佛家의 말로 하자면 소의 발자국을 발견하고 보이는 대로 따라간 것입니다. 그러다가 '모른다'는 것을 알게 되었다 그런 말입니다. 모른다는 것을 알게 된 그 사태가 소의 발견일는지도 모릅니다. 그것이 오십의 나이였습니다. 1985년 한 일간지에 나는 다음과 같은 글을 썼습니다.

"아기 다루듯 형태를 다룬다. 망치를 들고 돌을 때리고 칼을 들고 흙을 도려내지만 조각가의 마음은 엄마와 같다. 때리고 도려내는 행위는 잔혹하지만 젖먹이 어르는 엄마처럼 하는 것이다. 언젠가 늦은 저녁 뒷집에서 들려오는 아기 웃는 소리를 듣고 나는 크게 감동한 일이 있었다. 티 없이 맑고 깨끗한 아기의 웃는 음성은 그야말로 천상의 음악이 아닌가 싶었다. 나와 나의 형태의 거리는 엄마와 아기의 거리와 같다. 나는 나의 형태가 내 입김이 닿지 않도록 어느만큼 떼어놓고 생각한다."(「조

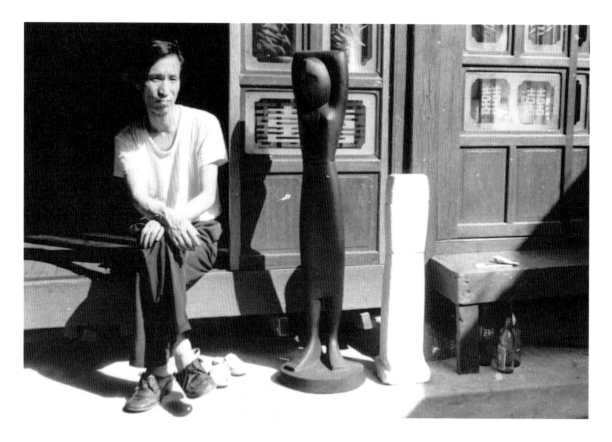

각하는 마음」『예술가와 역사의식』 중에서)

그 해에 나는 파리 그랑팔레에서 열리는 이른바 피악FIAC에 작품을 들고 나갔습니다. 대부분의 작품들이 칠십년대에서 팔십년대 초반의 것들이었습니다. 하루는 서양사람 어떤 이가 와서 하는 말이 "형태들이 왜 모두 슬픈 모습을 하고 있느냐"고 묻는 것이었습니다. 의외의 질문에 당황해서 내 작품들을 새로운 마음으로 둘러보게 되었습니다. 방 전체가 슬픈 빛으로 가득히 물들어 있는 것을 보았습니다. 나도 모르게 눈물이 나오는 것을 어쩔 수가 없었습니다. 내가 어떻게 살아온 사람이기에 형태가 서 있는 방이 슬픈 빛으로 물들게 되었는가! 전부터 그것을 알고 열심히 지우려 노력해 온 것이건만 속으로 침잠한 감정은 형태에 그대로 묻어 있는 것입니다. 지우려 애썼지만 삶은 형태에 그대로 여실하게 묻어 있는 것입니다. 무섭다는 생각이 났습니다.

"문장은 곧 사람이다"라고 누군가 말했습니다. 형태는 곧 사람이다, 그 말 그대로입니다. 나는 내가 살아온 일생을 되돌아보면서 한동안 착잡한 상념에 젖어 헤어날 수가 없었습니다. 이것이 나였구나! 하고 미처 몰랐던 나를 새롭게 발견이라도 한

것처럼 그런 날이 있었습니다. 산다는 것이 무엇인가, 그림이란 무엇인가, 그런 생각에 나는 한동안 자성하는 시간을 얻은 셈입니다. 내가 만든 형태가 나한테 말을 하는 것입니다. 형태와 나는 둘이면서 한 몸이고 한 몸이면서 엄연히 둘입니다. 작품이란 예술가의 무덤이 아닌가. 사실 그 무렵 눈을 그리면 슬픈 눈이 된다는 것을 알고 있었습니다. 그러나 온몸에 슬픈 빛이 스며 있다는 것은 나도 미처 생각지 못했던 일입니다. 나는 힘들수록 역逆으로의 형상을 얻으려 했습니다. 내 삶이 어둡다면 형태는 밝은 것이 되기를 바랐습니다. 그래서 최종으로 기쁨의 형태를 만들 수 있기를 바랐습니다. 나는 열락悅樂의 세계가 있다고 믿어 왔습니다. 지금도 그렇게 믿고 있습니다. 자유의 세계가 있다고 믿어 왔습니다. 지금도 그렇게 믿고 있습니다. 진실로 아름다운 형태는 희로애락도 넘어서서 그야말로 대자유大自由의 경지, 모든 인간적인 것을 초극한, 그리하여 영원의 숨결과 하나 되는 것이 아닐까 그런 생각을 하는 것입니다. 젊은 시절에 나선 길이니 궤도수정을 할 수도 없고 나는 이 길을 그냥 가는 수밖에 없습니다. 이제는 방황하지 않습니다. 삶도 그렇고 예술도 그렇고 진행일 뿐입니다. 시간 따라 갈 뿐입니다. 결과에 연연할 필요도 없습니다. 그것이 하늘에 달린 것을 내가 아는데 어찌 허욕으로 탐을 내겠습니까.

지금 라디오에서 음악해설자가 득음得音이란 말을 하고 있습니다. '얻는다'라는 우리 말이 참으로 아름답게 들렸습니다. 젊은 날은 갔습니다. 질풍노도치는 세월이었습니다. 그때는 그때대로, 지금은 지금대로 살아 있고 생각하고 일하고, 그것 자체가 더없이 감사한 일입니다. 아침저녁으로 참새 모이 주고 목마른 나무에 물을 주면서….

A Monument to the Good

The Life and Art of Sculptor Choi Jong-tae in the 1970s

Kang Seok-kyung, Novelist

In the era when a deluge of information is inundating only if wired to the Internet, the term art now seems transcendent, or at least far from reality, like the mounts on display in the natural history museum. In this age of turning all things into material, even artists maintain their lives in a comfortable state like a pretty bourgeois and the life of legendary artists such as Lee Jung-sup and Van Gogh becomes a myth. If art arises from thinking, our times are gradually away from this?

Sculptor Choi Jong-tae, regarded by many as one of the artists of seeking truth throughout his entire life, fiercely confronted his own inner self. I closely met his art world in the 1970s when I was studying at the Ewha Womans University College of Fine Arts. As Choi was about to build up his own art world, it was perhaps the most critical period in mentioning his life and art. Choi appeared as an artist who was in profound anxiety and as a mentor we had ever dreamt of. His body was skinny as a stick and his face had comma-like eyebrows, conveying a gloomy impression.

A large portion of his works done in the 1970s is hand drawings. The hand is part of our body that has particularly lots of knuckles and requires free motions. Thus, it is most difficult for sculptors to depict this. Interested in a study of hands to overcome this difficulty, Choi Jong-tae executed hand drawings frequently. His delineation of vertically spread hands are Buddha-shaped and of interlocked hands look like the statue of a Buddhist boy attendant or the image of folk Buddha. Through these drawings, Choi may be subconsciously reflecting the traditional beauty of Korea.

His hand drawings seem to represent the agonies of walking the lonely road of an artist, thereby evoking a serene and solemn atmosphere. The hand whose thumb is upward and four fingers spread horizontally seem to

be a manifestation of accepting destiny and one painted in red magic marker looks like shedding blood. They are all veraciously rendered to make viewers feel extremely sorrowful, more obviously revealing the truth of his soul than anything else.

Girls and women along with hands are other favorite themes that he has so far addressed consistently. A woman done in pastel resembles his wife outwardly but exudes a religious air. The woman is, as a French critic noted, symbolic of the mother of all humans and life in which "the wisdom and rigidity of the East dwell" and of the girl who represents the purity of life. While the fundamental element of humanity is to seek the absolute good, the artist pursues the essence of life through beauty.

"This transforms something material and environmental into something soulful. This is the purified spirit and a bridge linking between this world and heaven. As the spirit belongs to the sphere of mystery, it is hard to fully fathom out this. We experience merely a part of its entire aspect."

Mostly angular and rectilinear in the 1970s, Choi's pieces in the 1980s became sinuous and curvilinear. In this period when Korean society was politically turbulent, he confronted himself defiantly. Although Choi was close to then dissident students, he refused to adopt the platform of "Minjoong Misul" (Mass Art) because he thought that art was in no way a means to reform society.

The angular face and straight lines of his piece were probably due to the social tension of the 1970s, but his juvenilia were more primarily instinctive and purer than his mature artworks. Choi works mainly in stone whose volume suits him constitutionally. The mountains and streams of Korea are voluminous. How emotive the volume of Baikje tiles and bricks are!

A few drawings of shacks rendered in the 1970s are full of poignant records of an artists life in want and wretchedness. Done in five years after moving out of Nogosan-dong, these pictures were not sketched at first hand. Whats eye-catching is the depiction of a cluster of shacks in layer ascending like a tower. In the left-hand corner of a drawing is a cross above the roof of a home set on the top of a hill. Somebody poor yet innocent are perhaps living there. They are maybe a sculptor and his family?

The tower of shacks is the monument of privations. This drawing seems to be a monumental portrayal of the humble beauty of poverty we lost long ago. If these shacks continue and ascend towards the sky, we may reach heaven. In doing his work, Choi Jong-tae always looks upward. As a result, his drawing has a monumentality that is achieved by trisecting the human anatomy geometrically. Like almost all great artworks are monumental, the artist seems to set up tirelessly his own monuments in order to make modern men retrieve their pure essentials.

— Translated by You Soo-yeon

作品

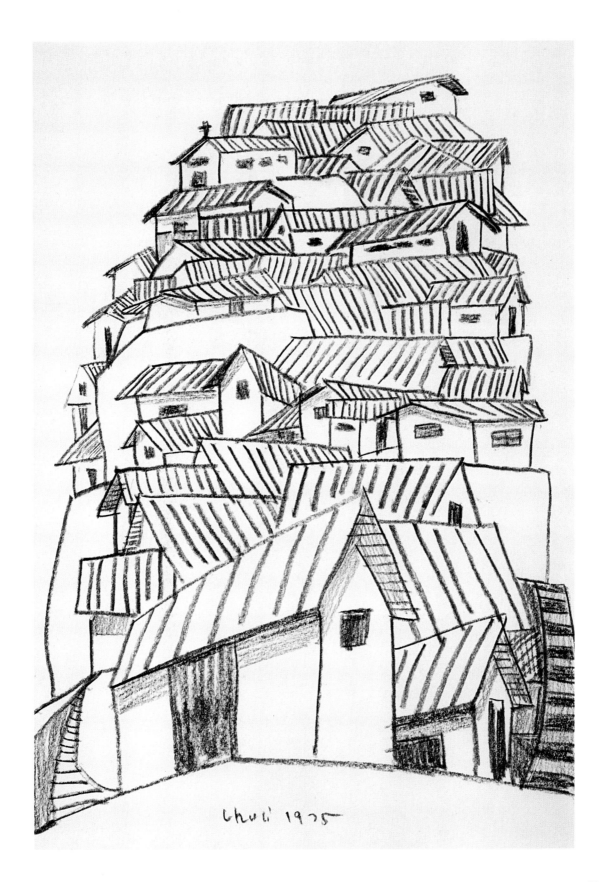

chui 1975

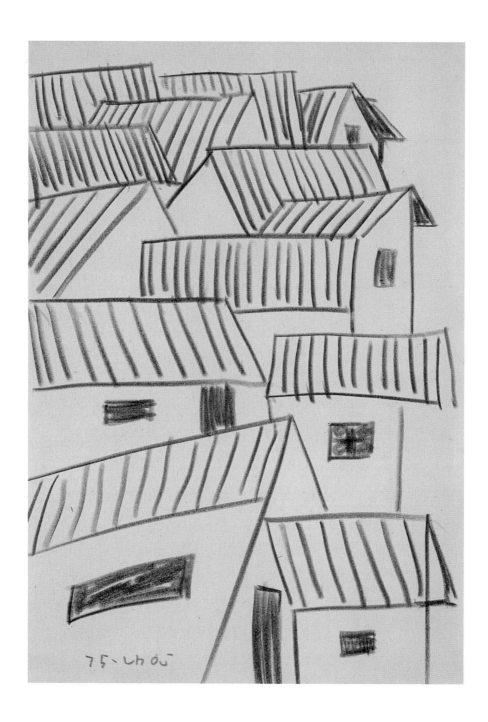

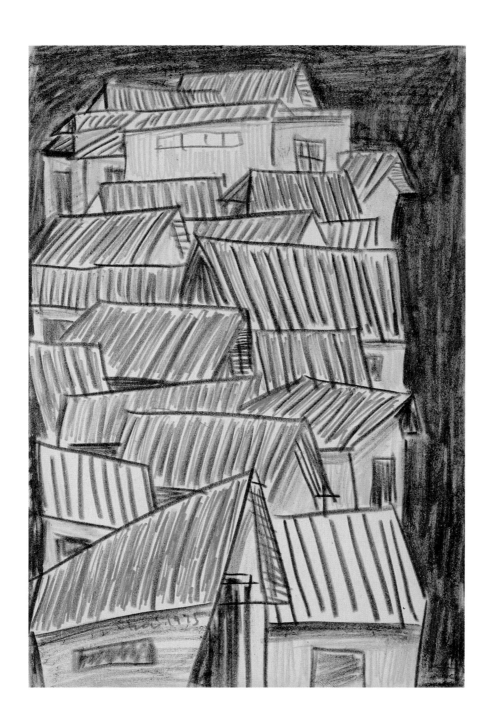

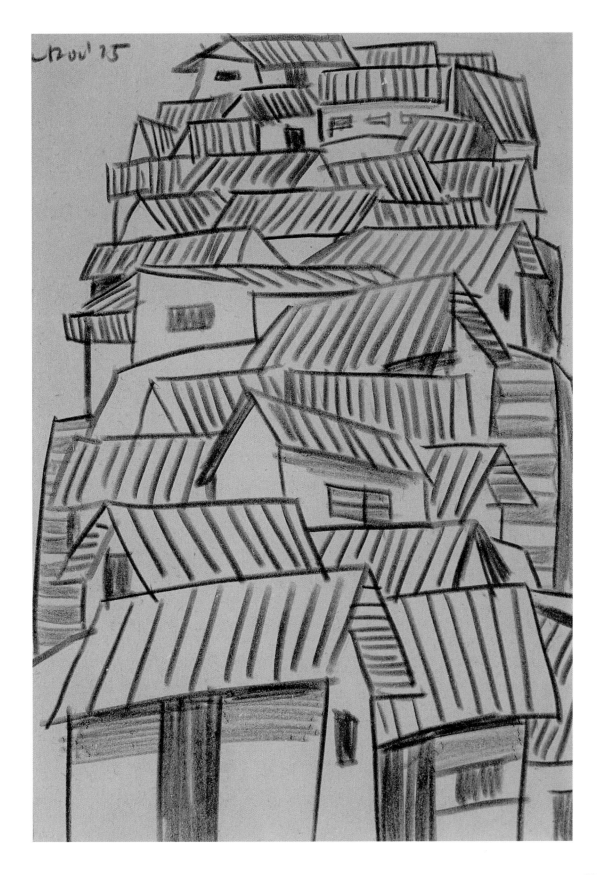

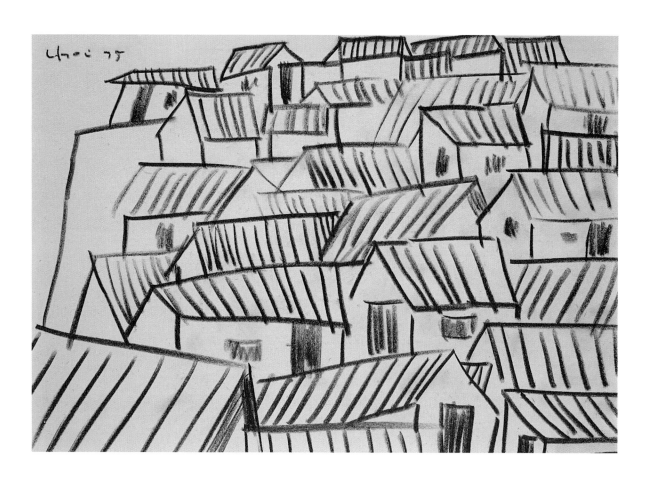

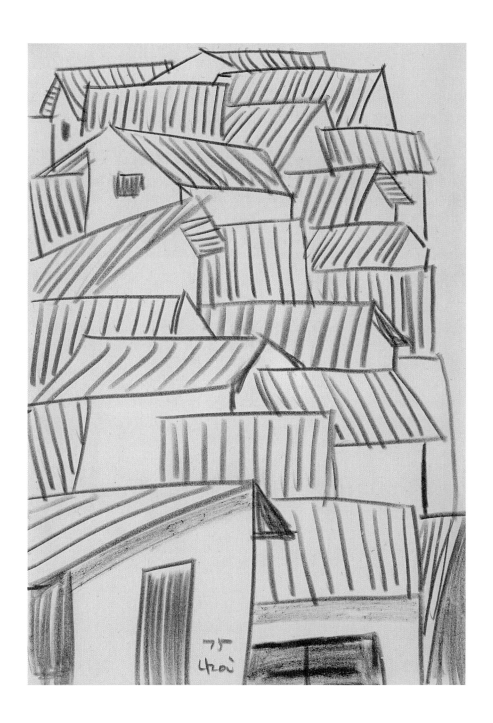

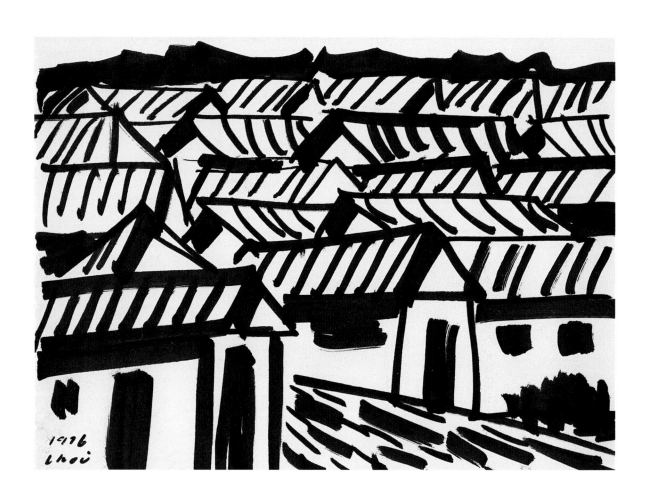

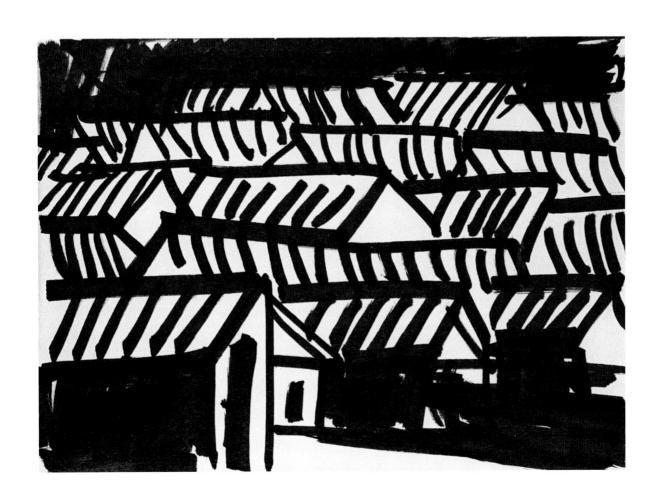

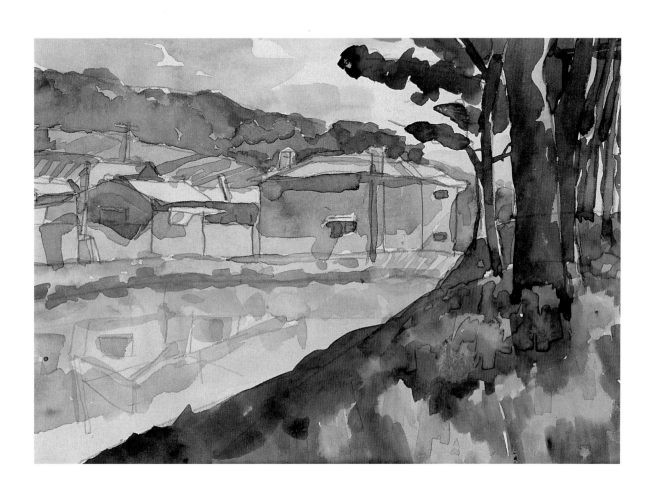

choi 1975

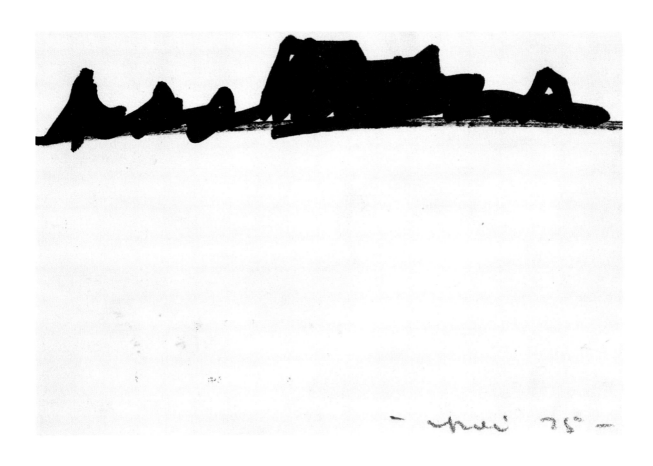

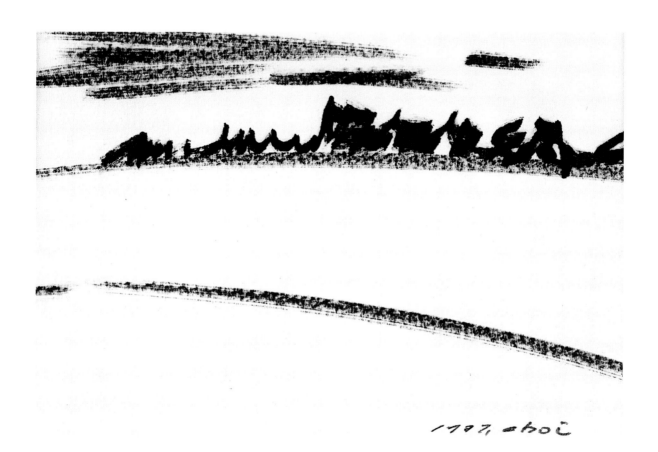

1997, choi

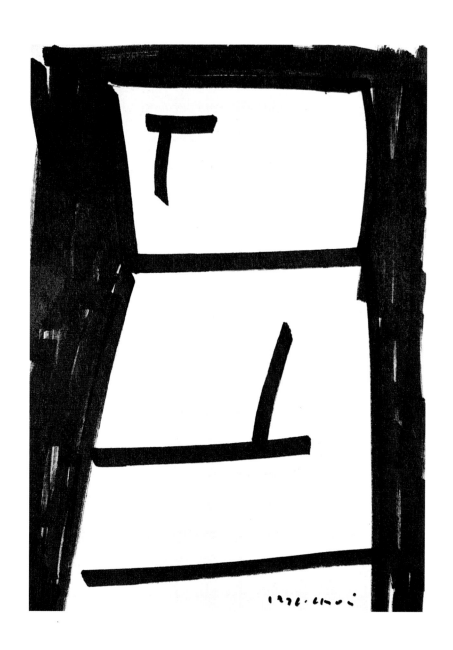

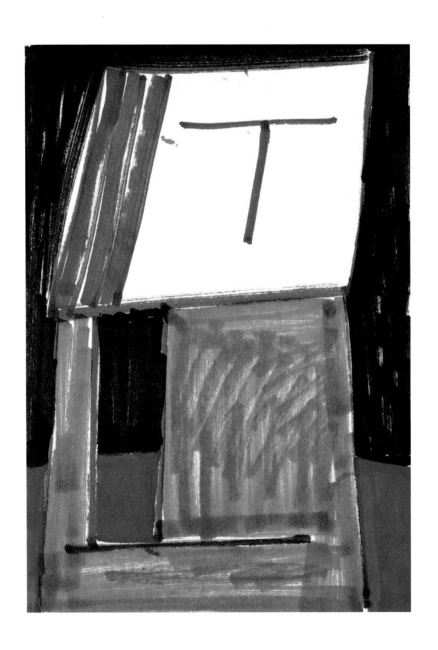

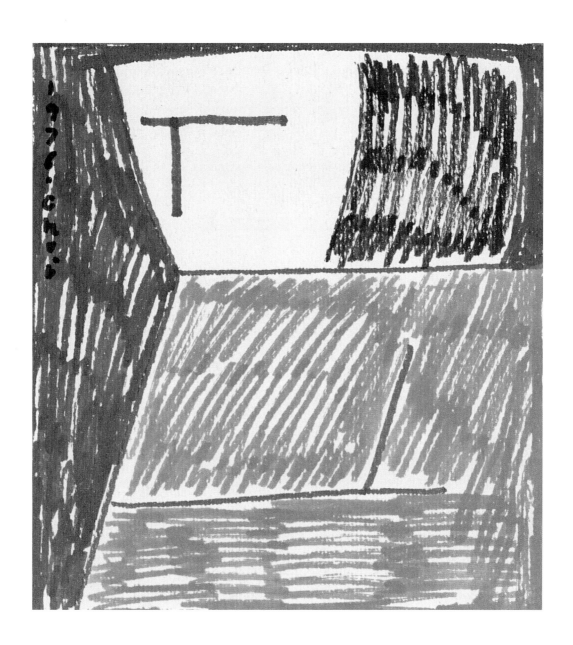

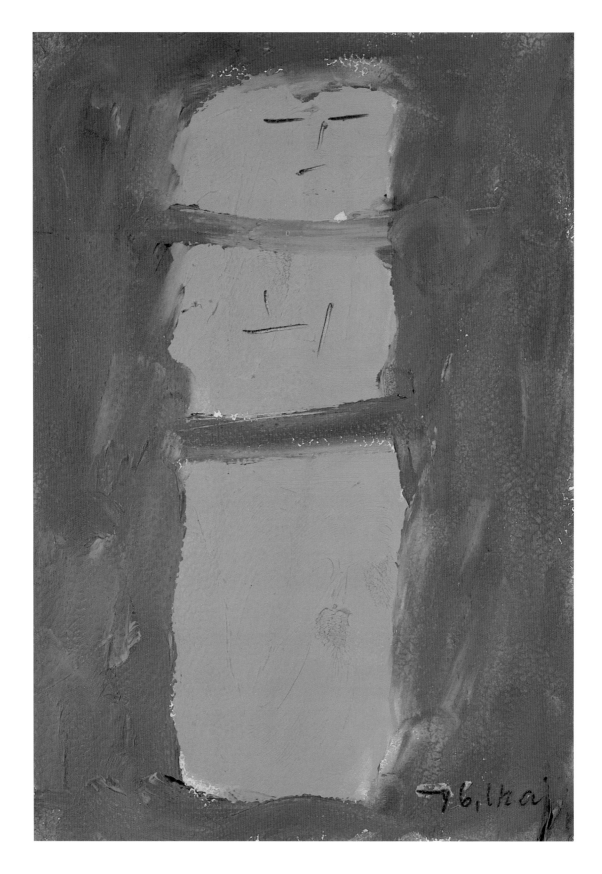

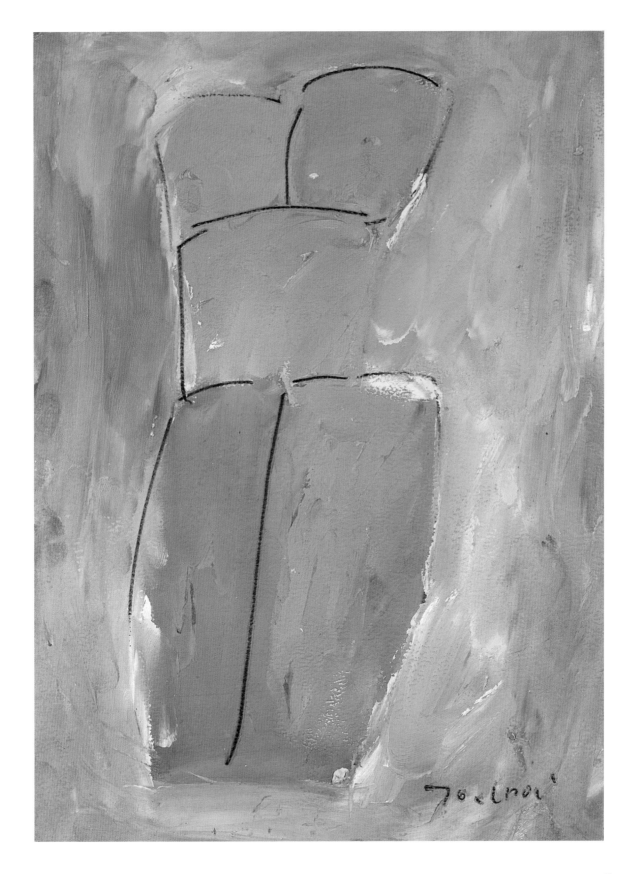

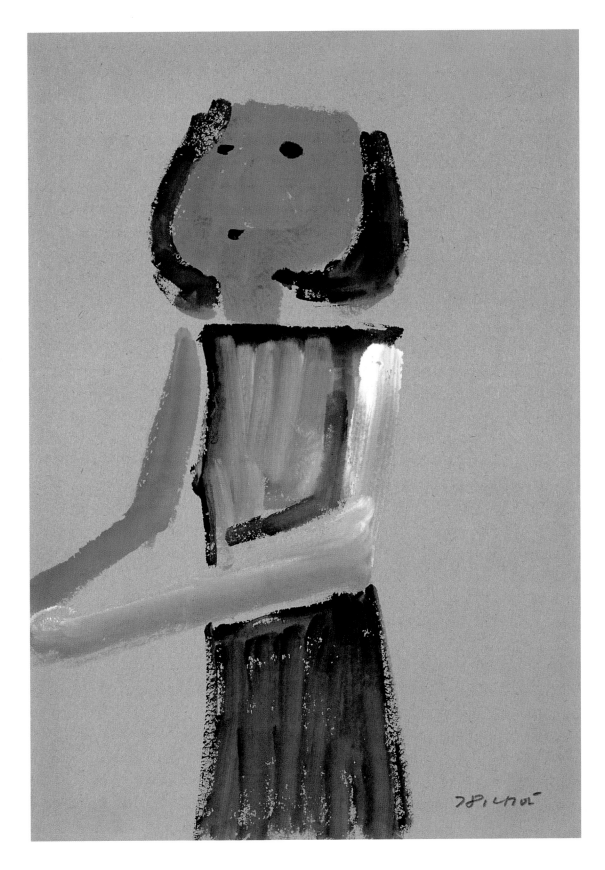

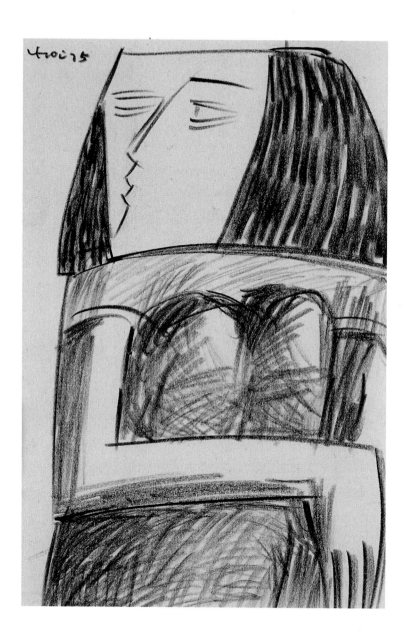

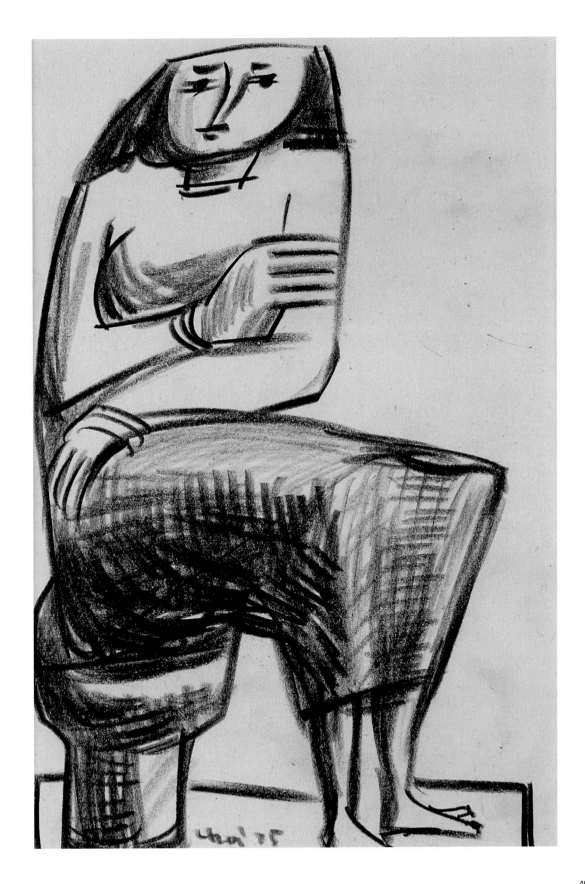

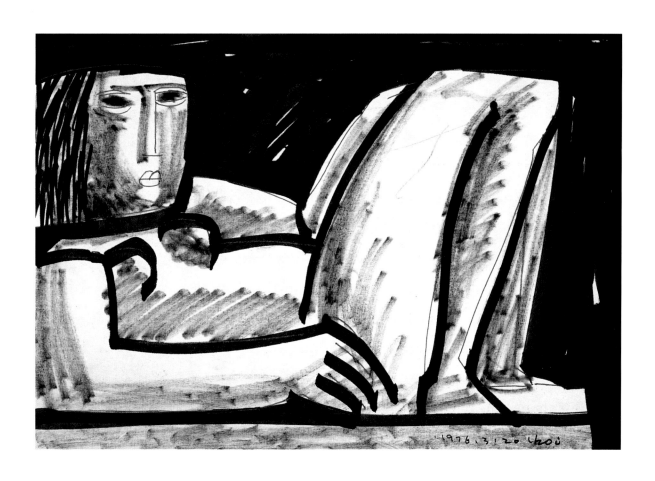

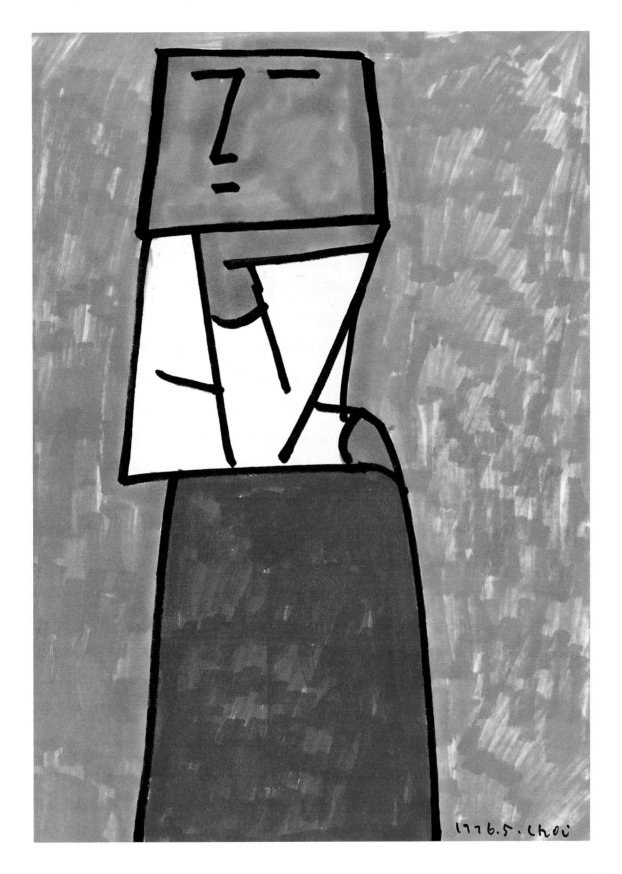

1976.5. Choi

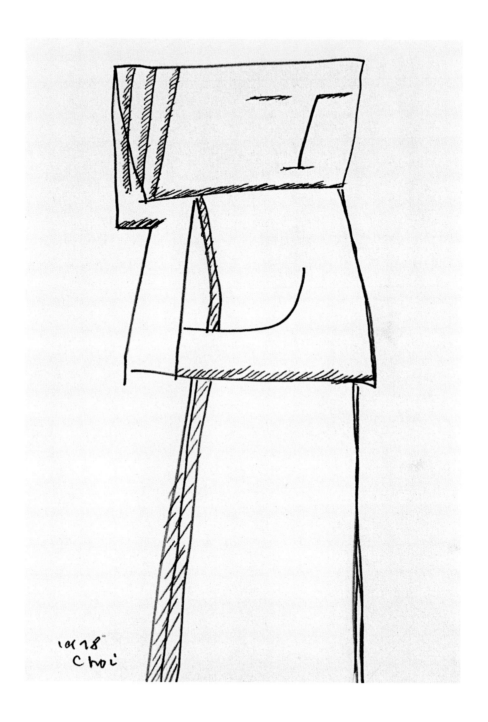

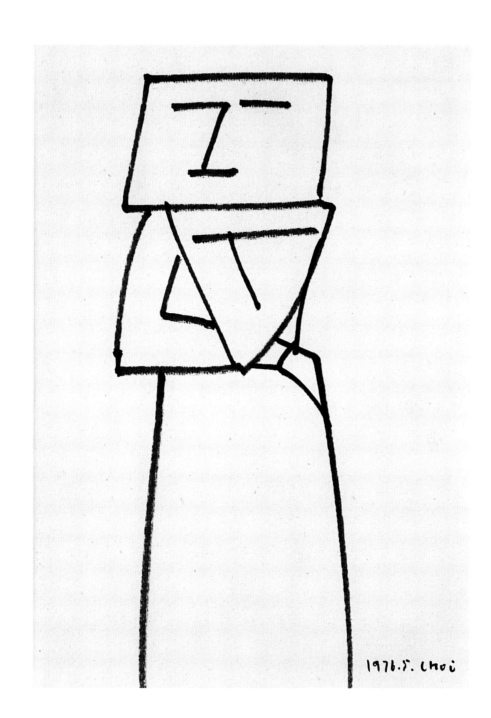

1976.5. Choi

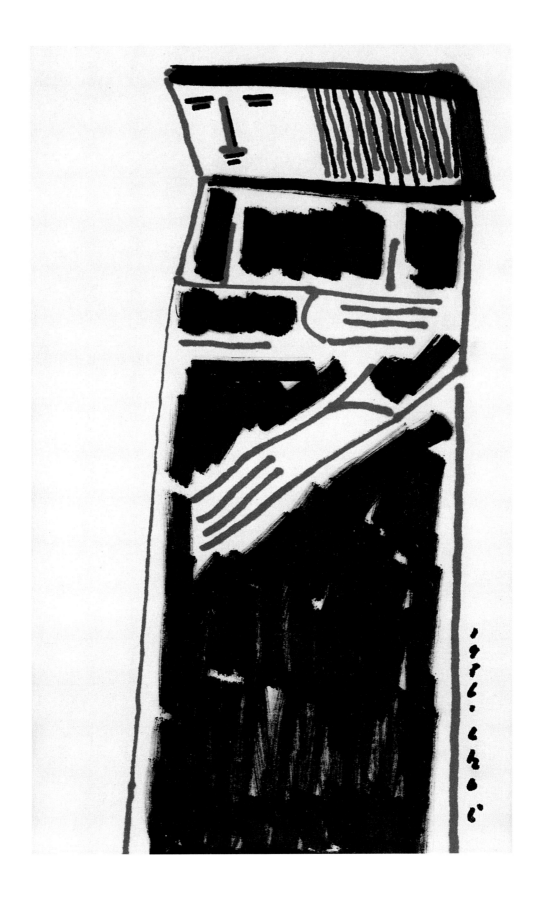

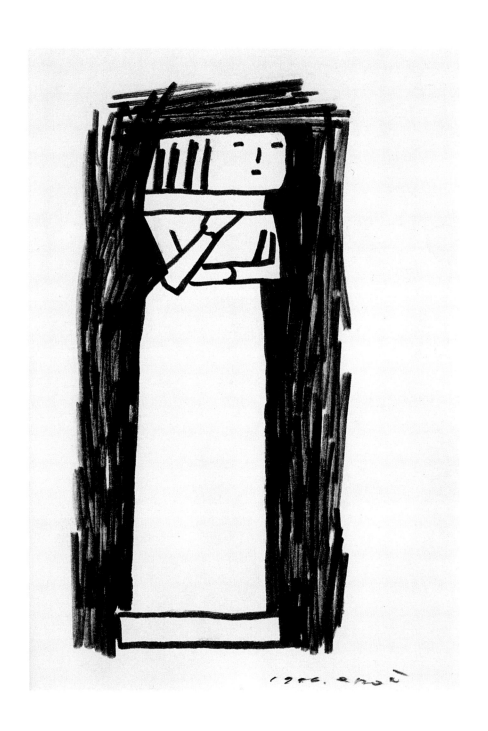

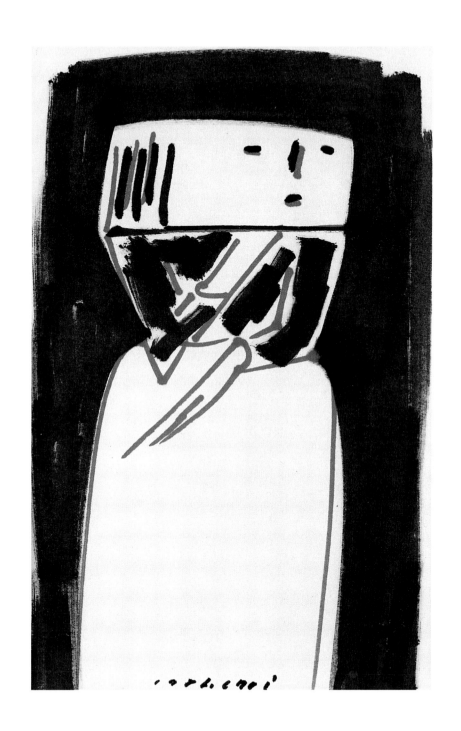

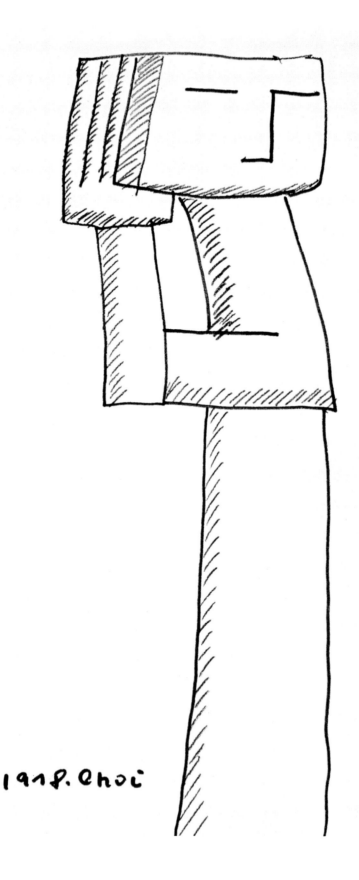

1978. Choi

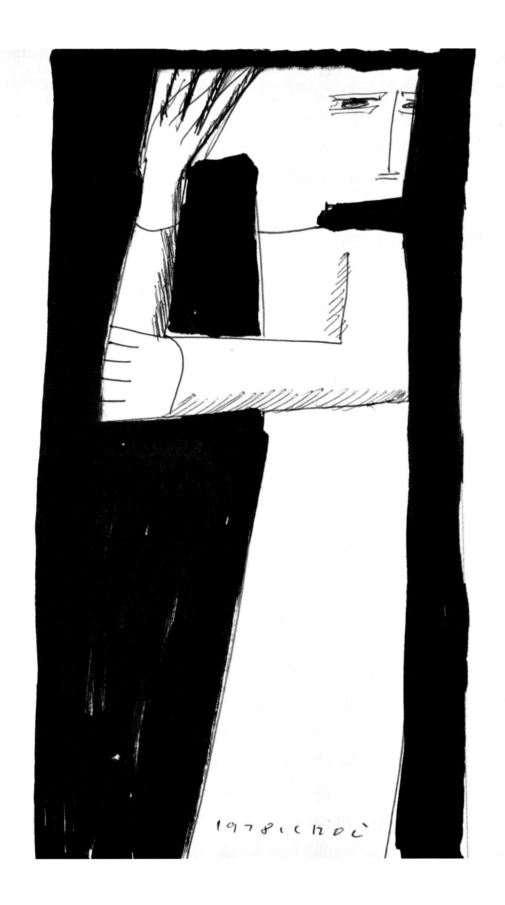

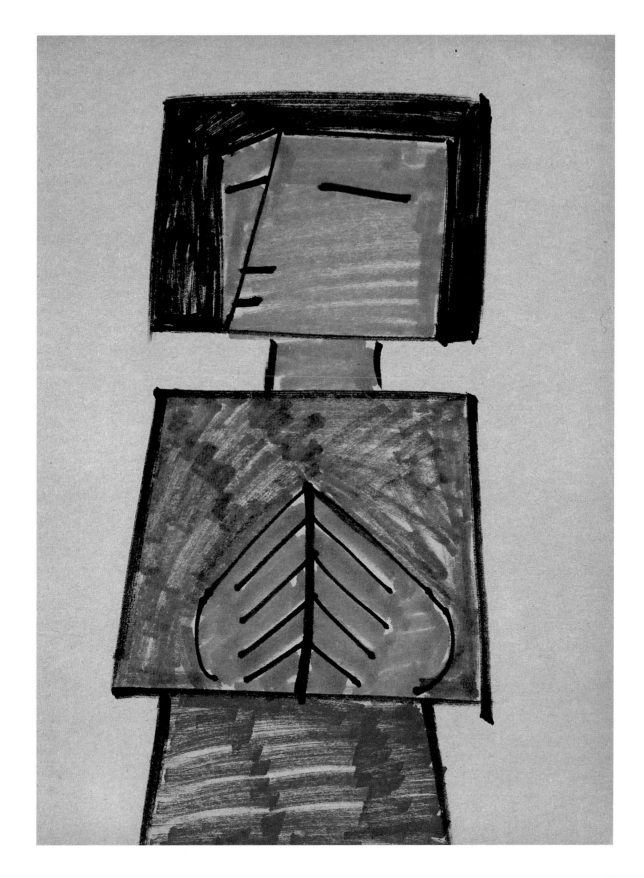

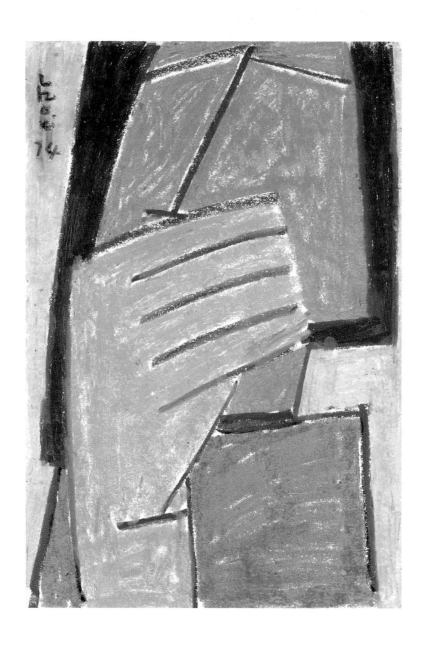

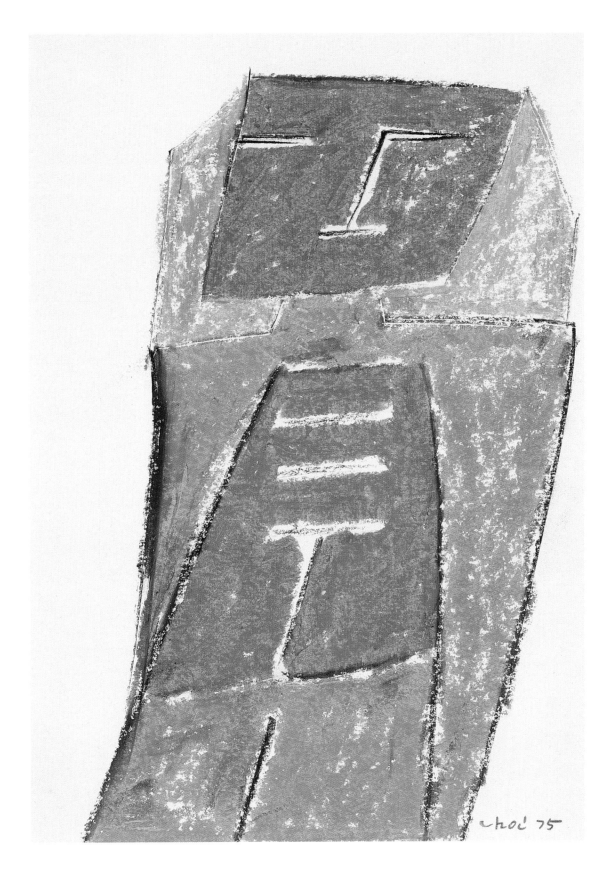

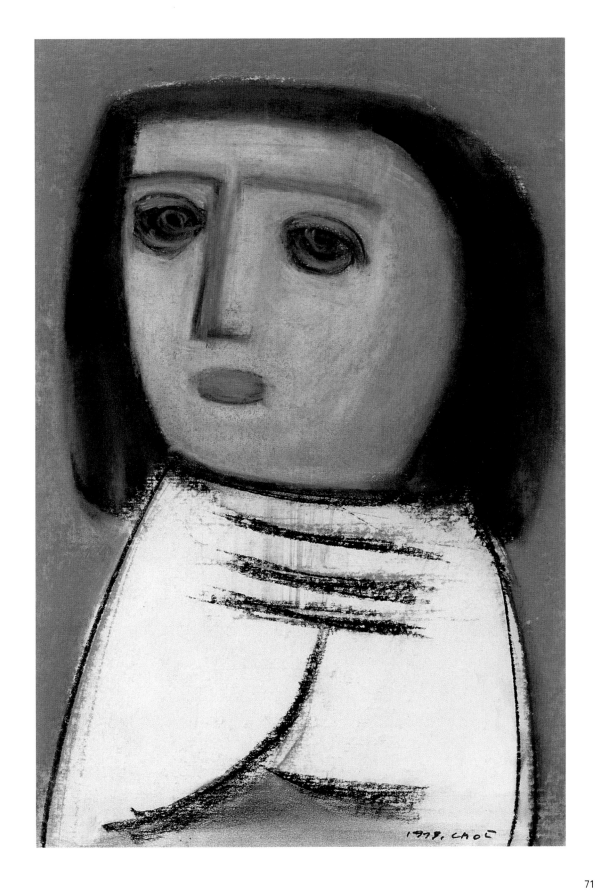

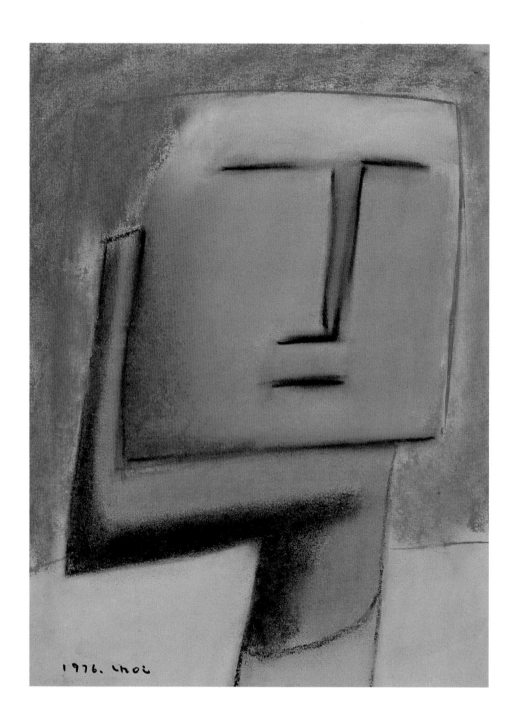

1976. CHOI

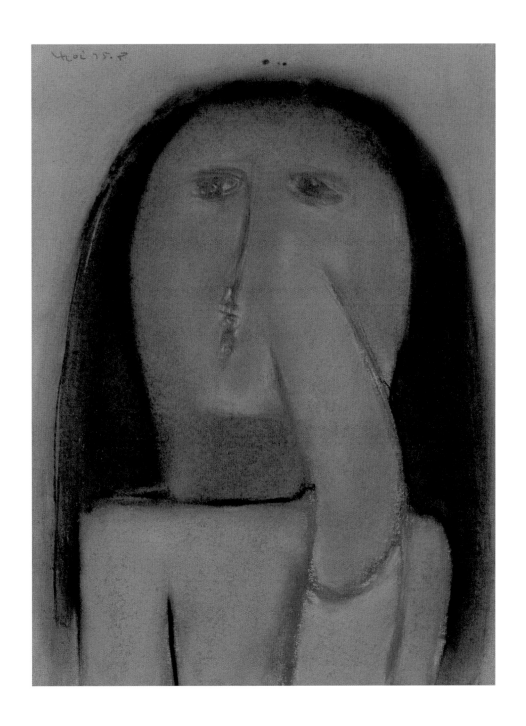

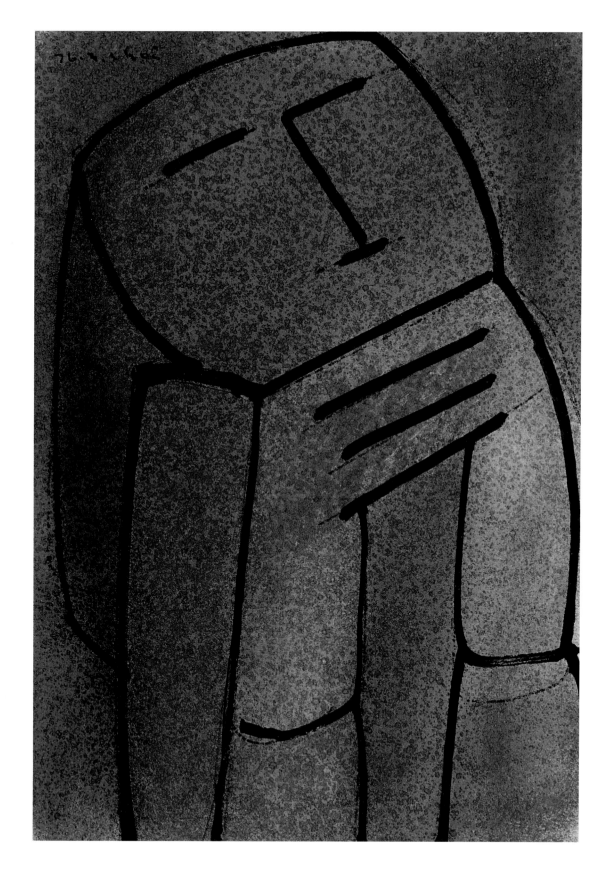

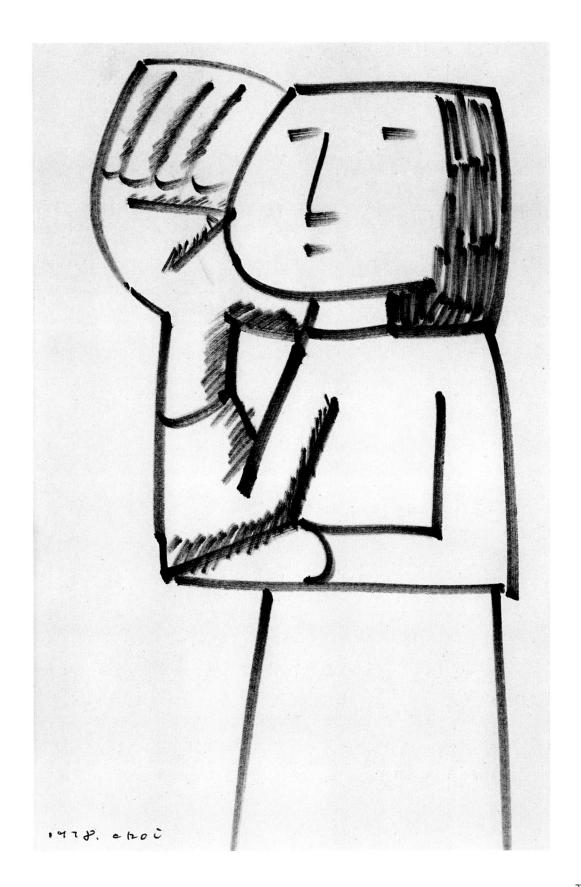

1978. choi

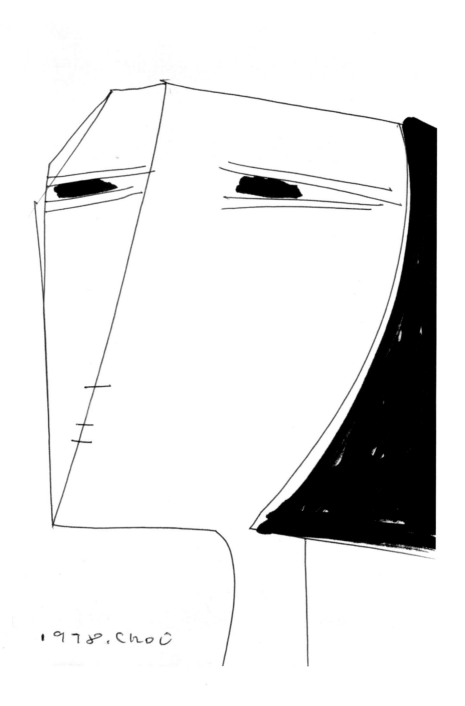

1978. Choô

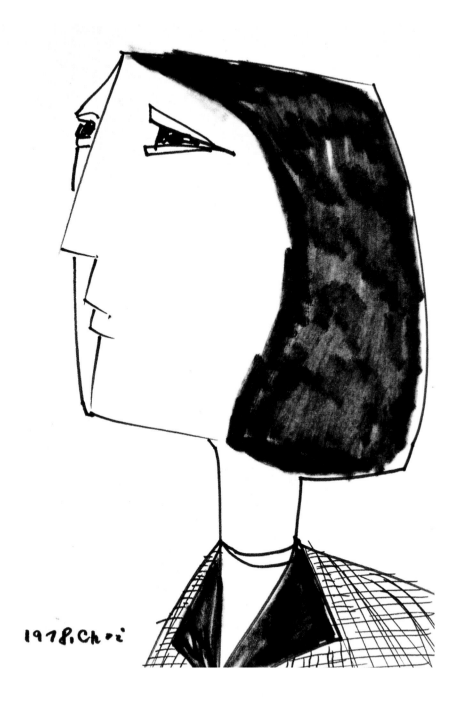

1978. Choi

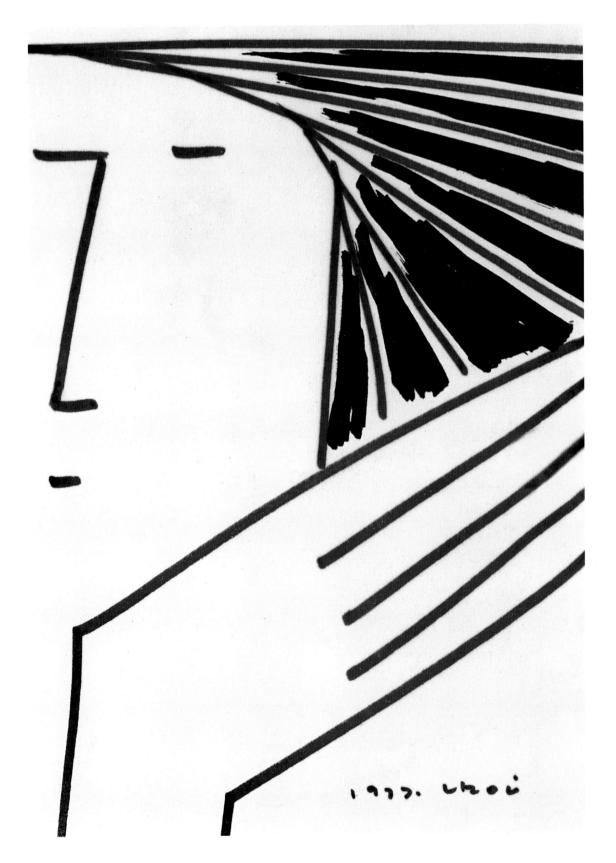

LNOi 1975

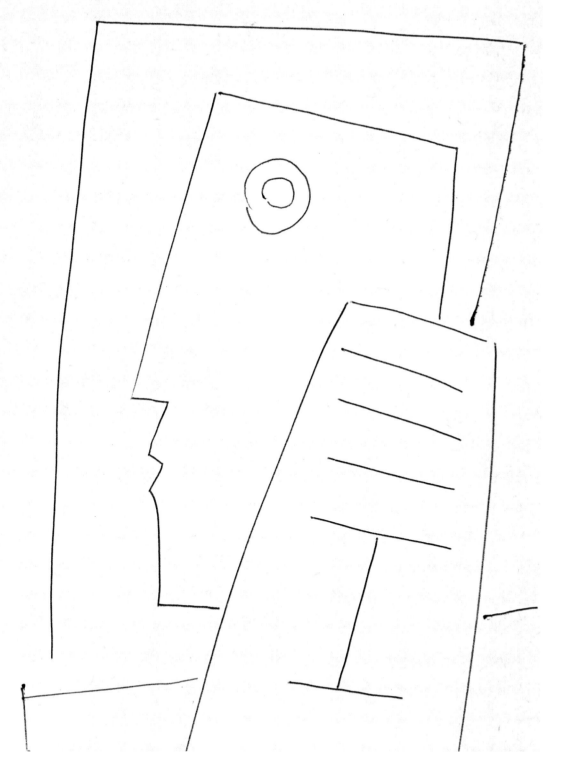

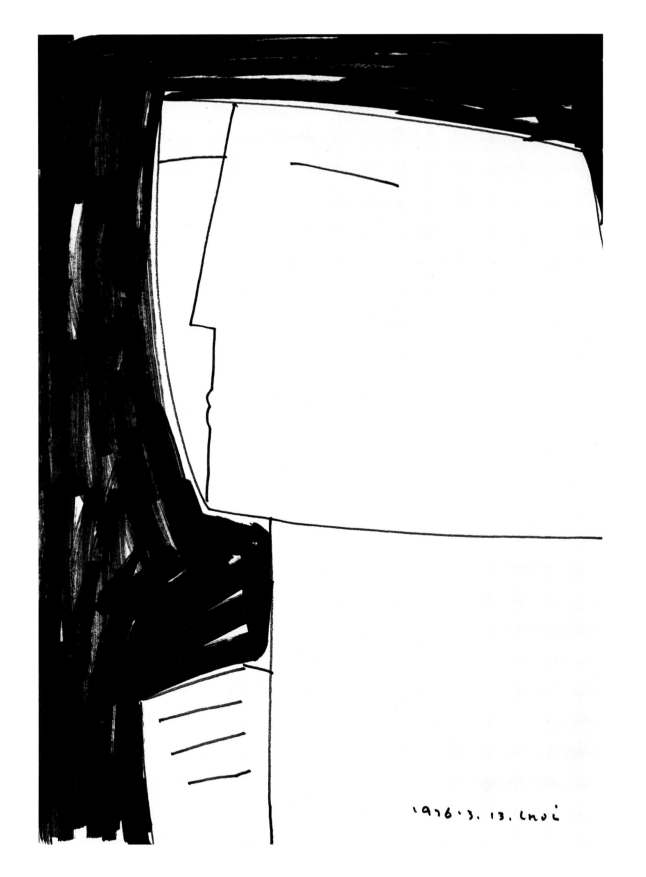

1976. 3. 13. Choi

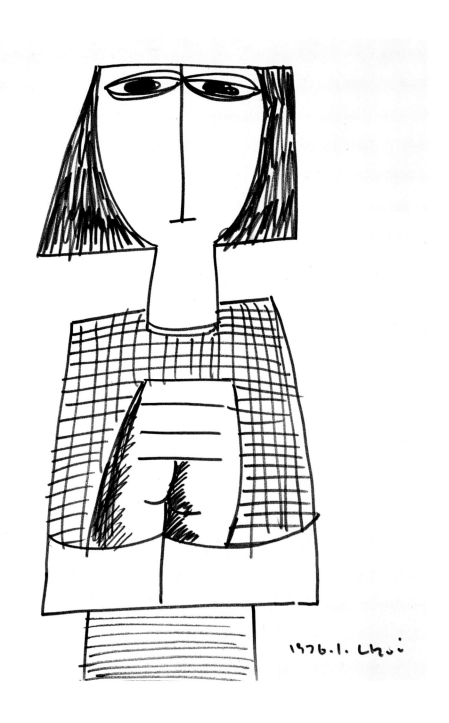

1976.1. Choi

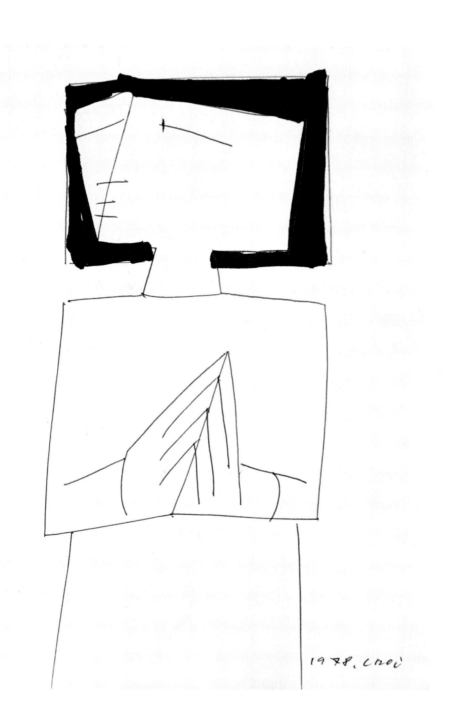

1978. Choi

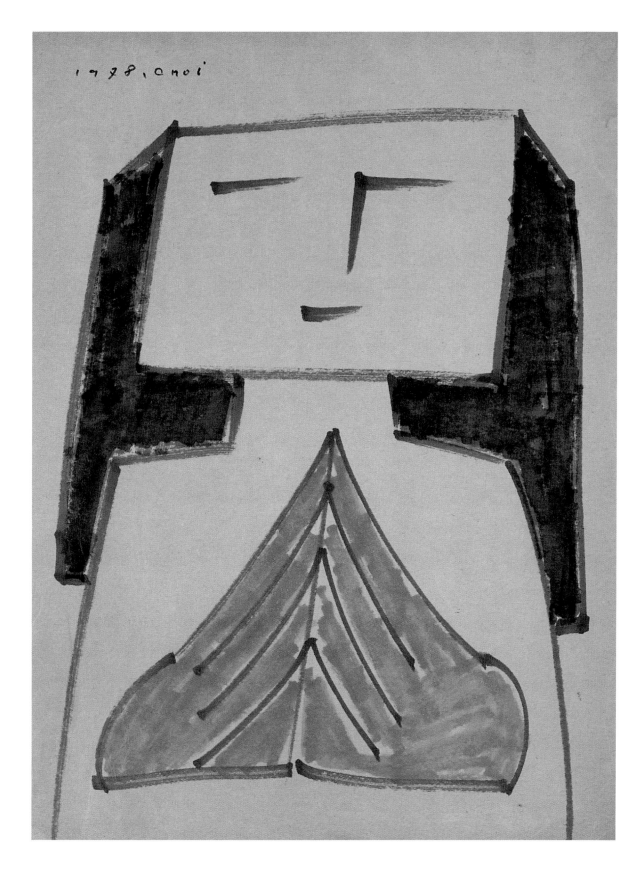

1978, anoi

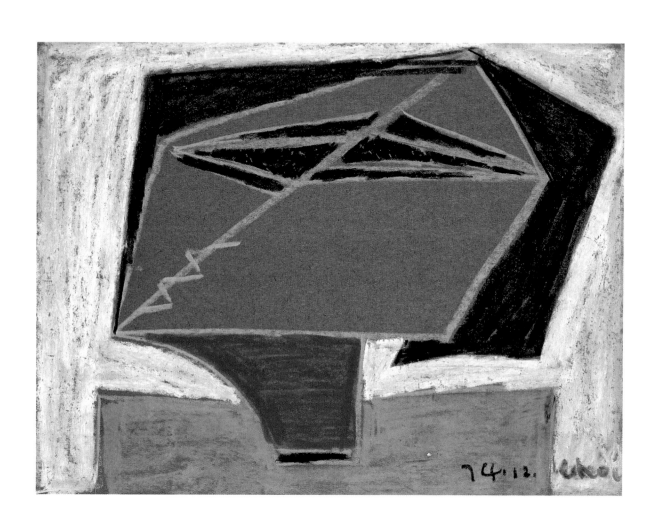

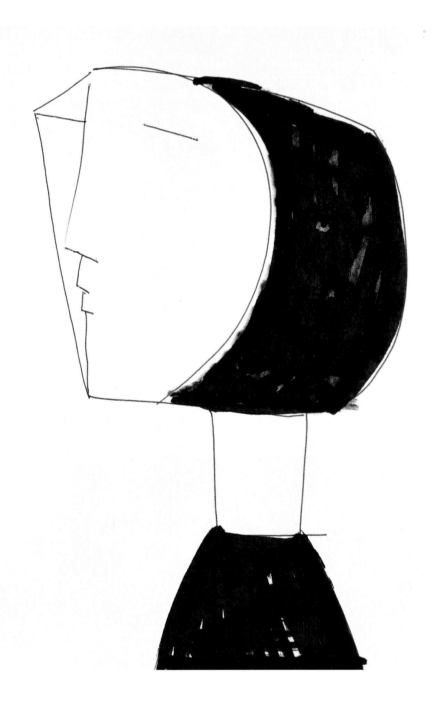

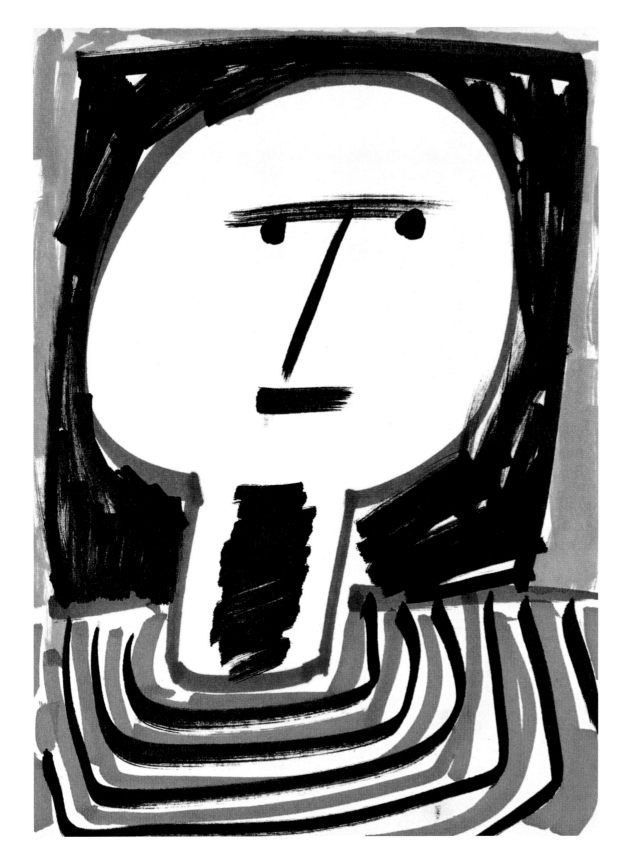

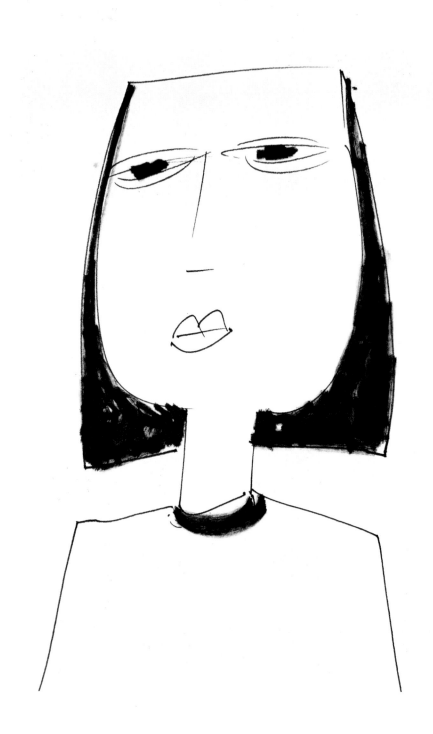

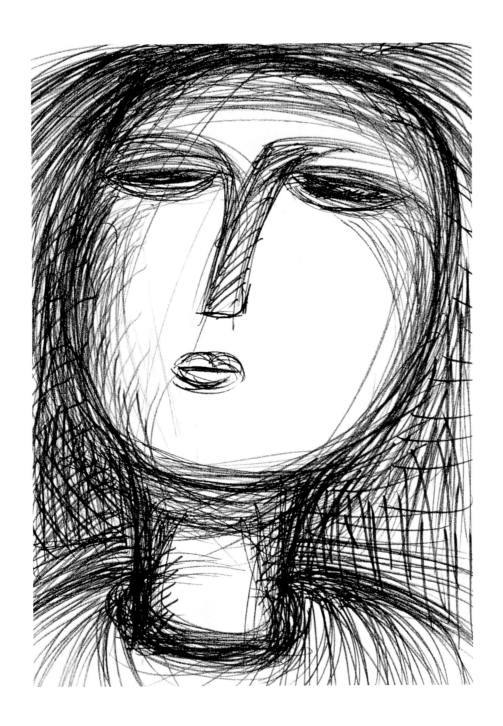

Choi 1975 · 1 · 16

mei 1915

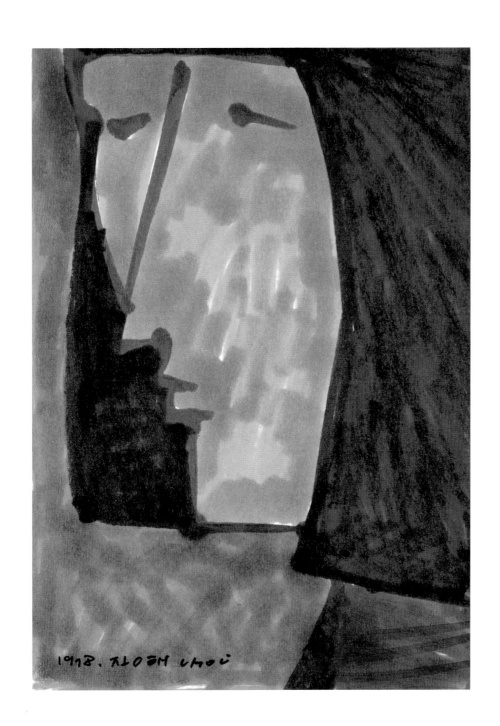

1978. 자아해 나이

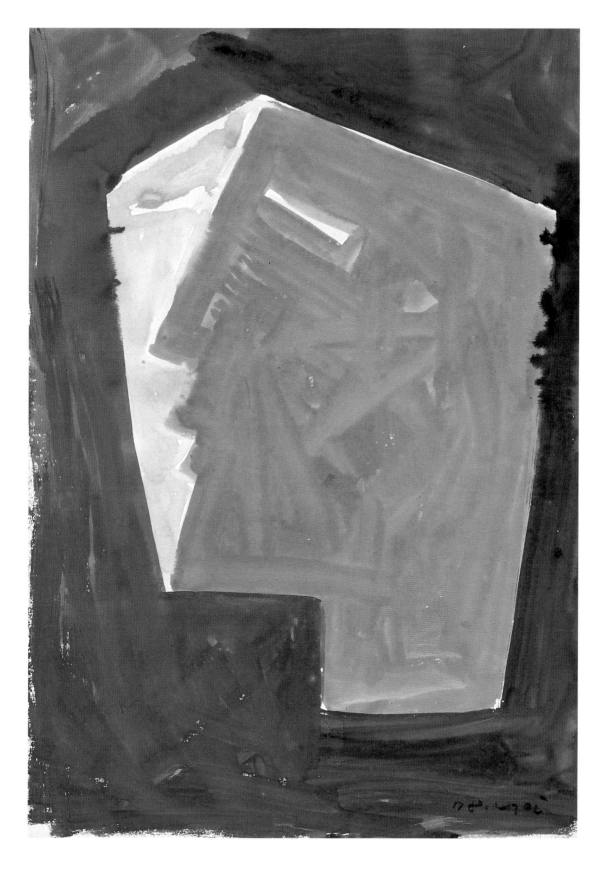

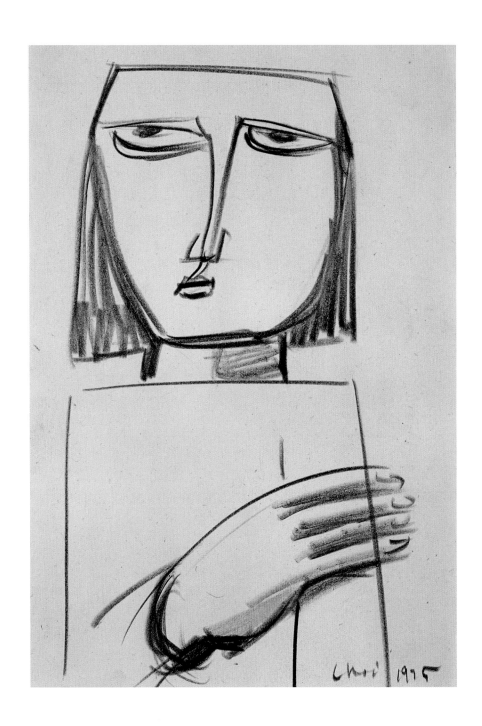

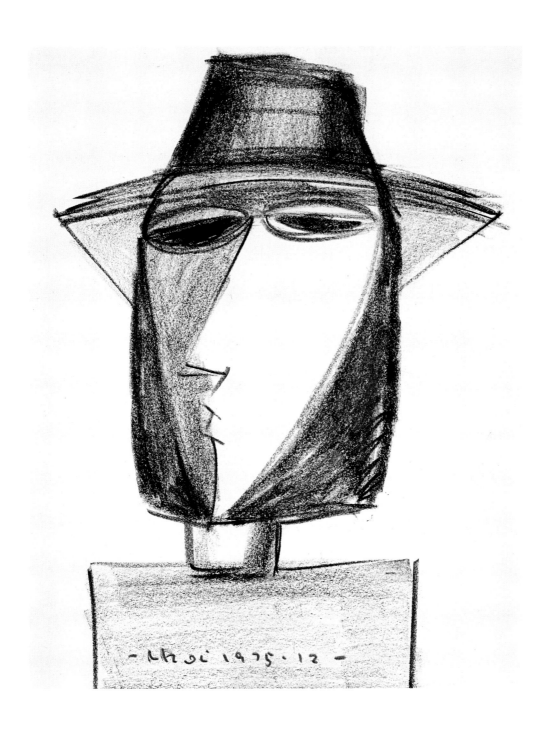

- Choi 1975·12 -

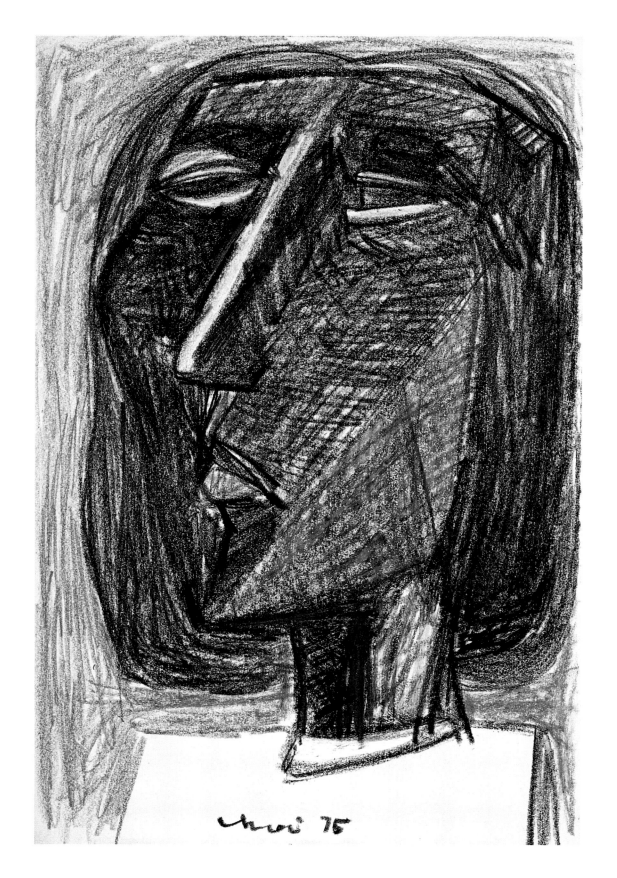

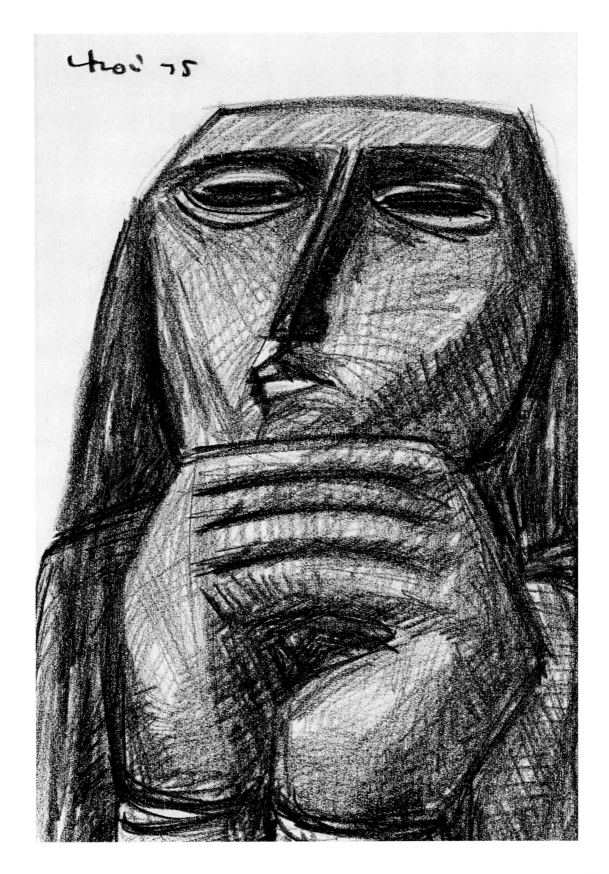

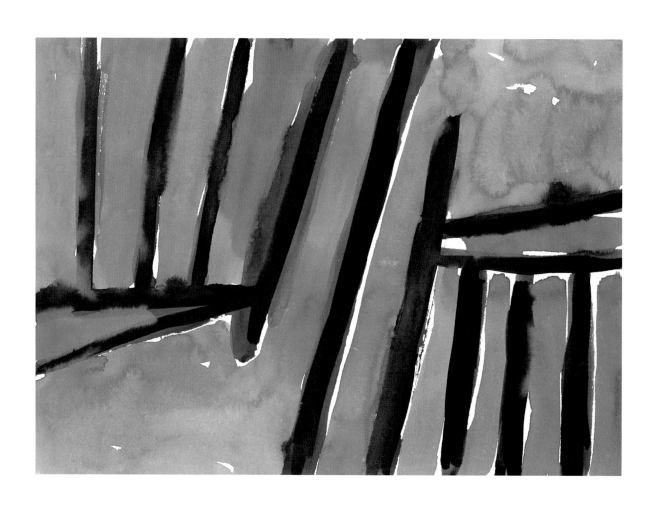

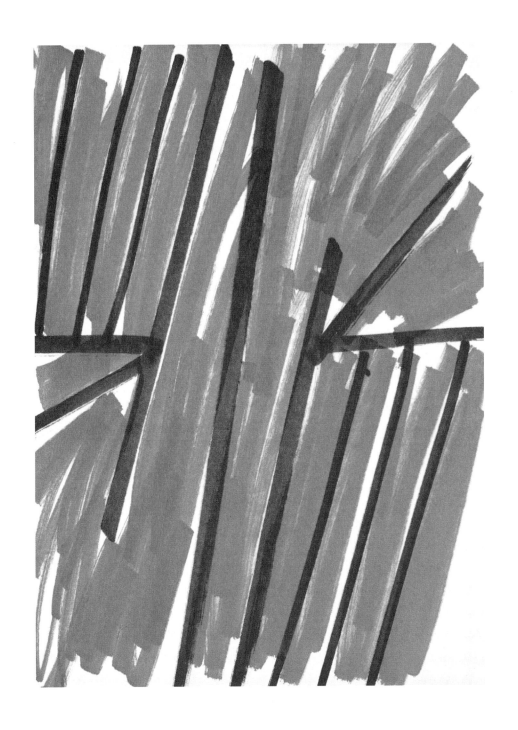

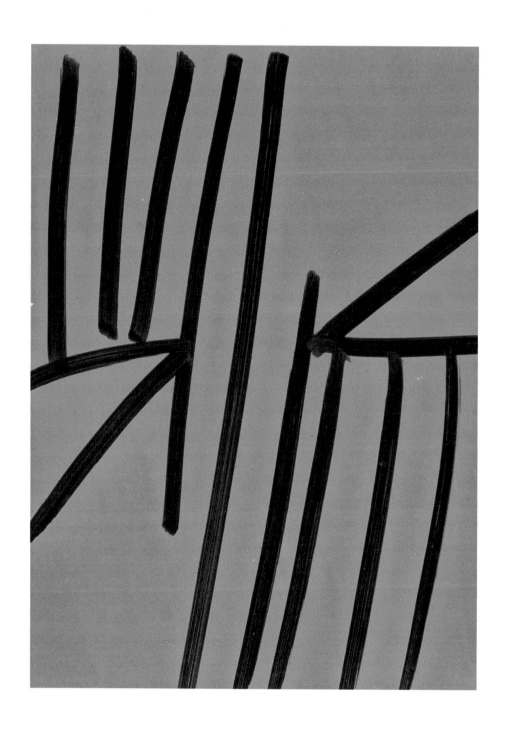

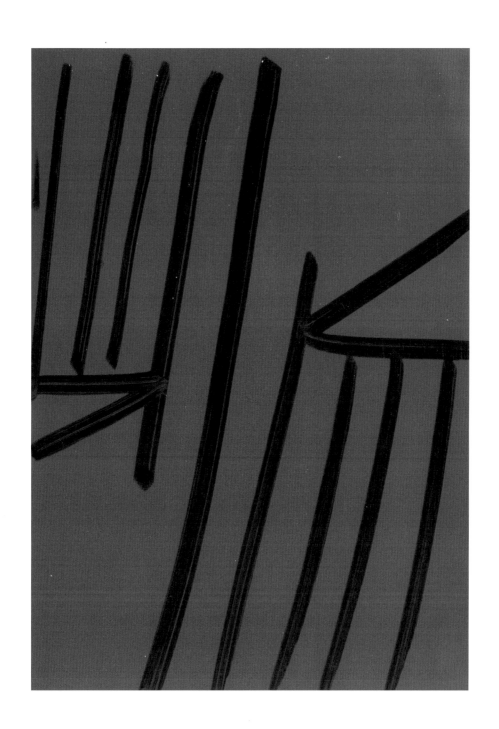

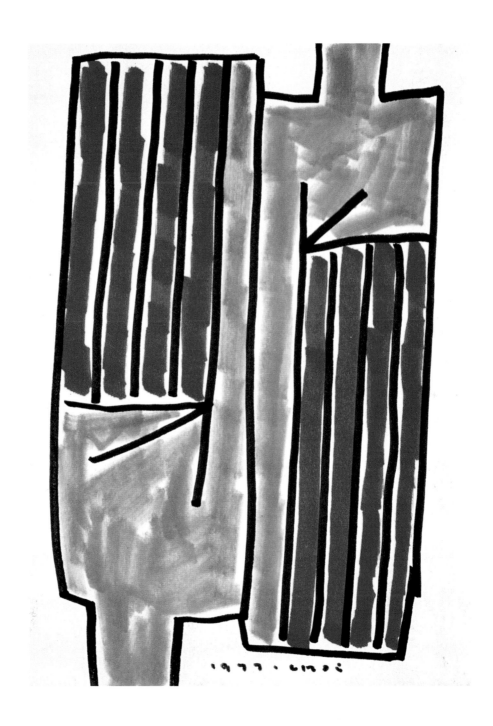

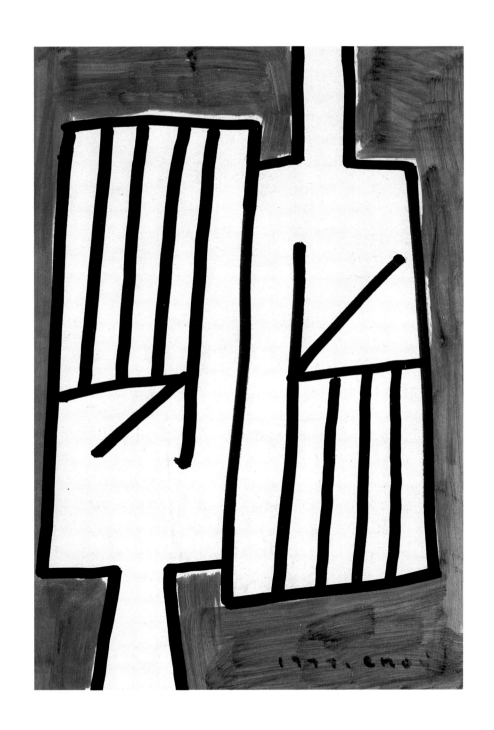

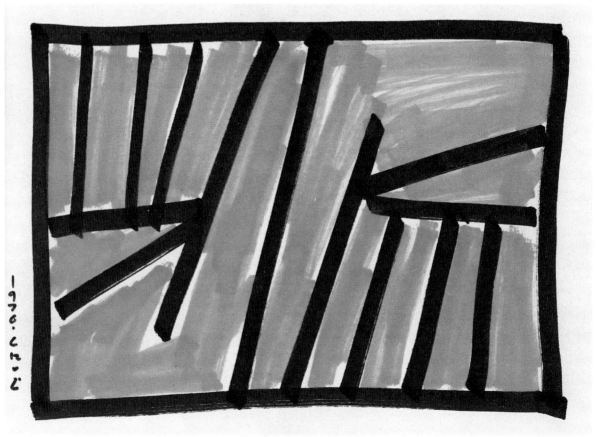

118

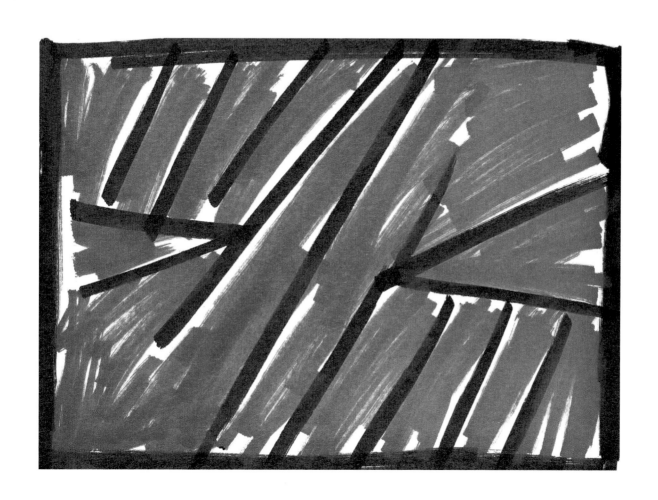

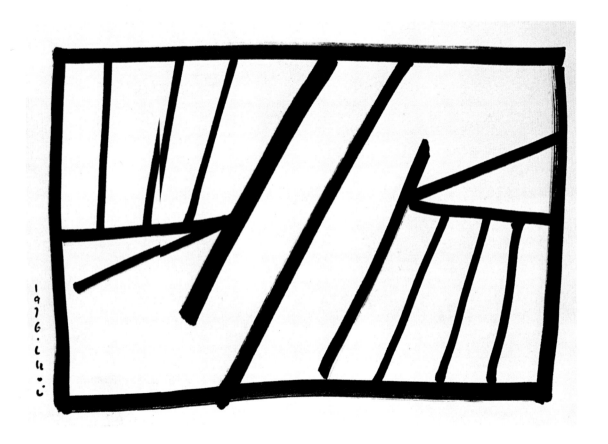

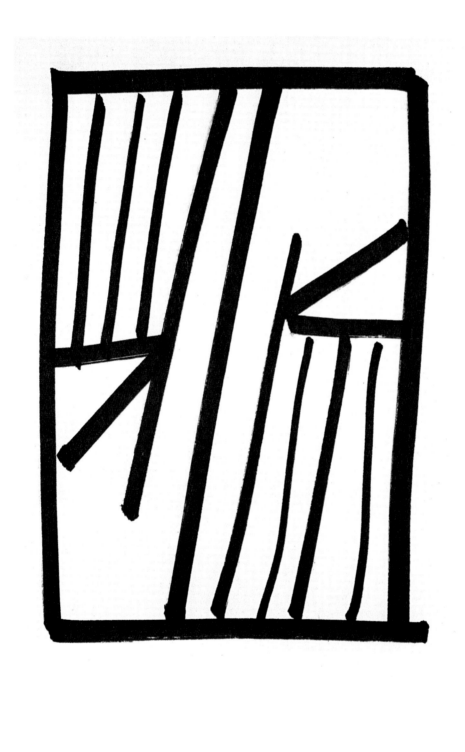

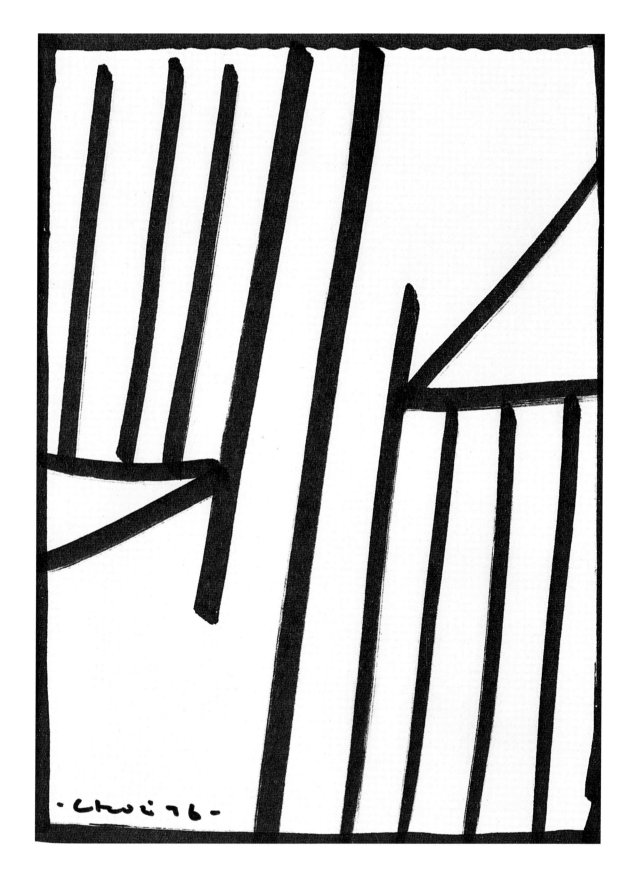

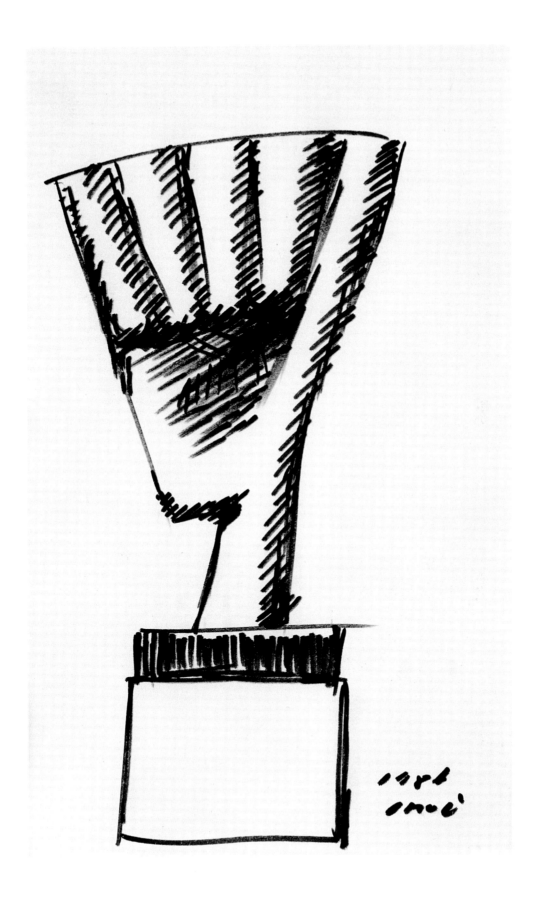

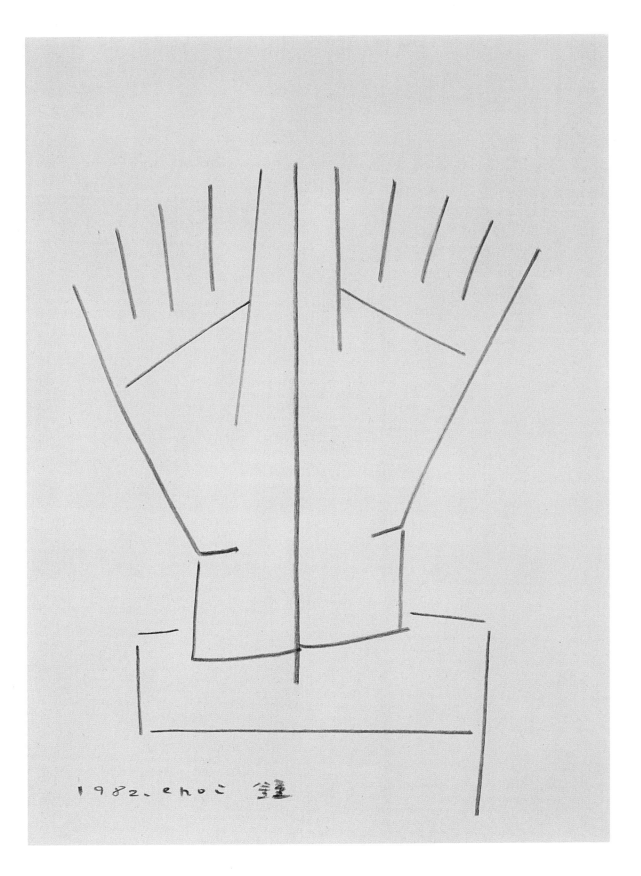

1982. enoc 鍾

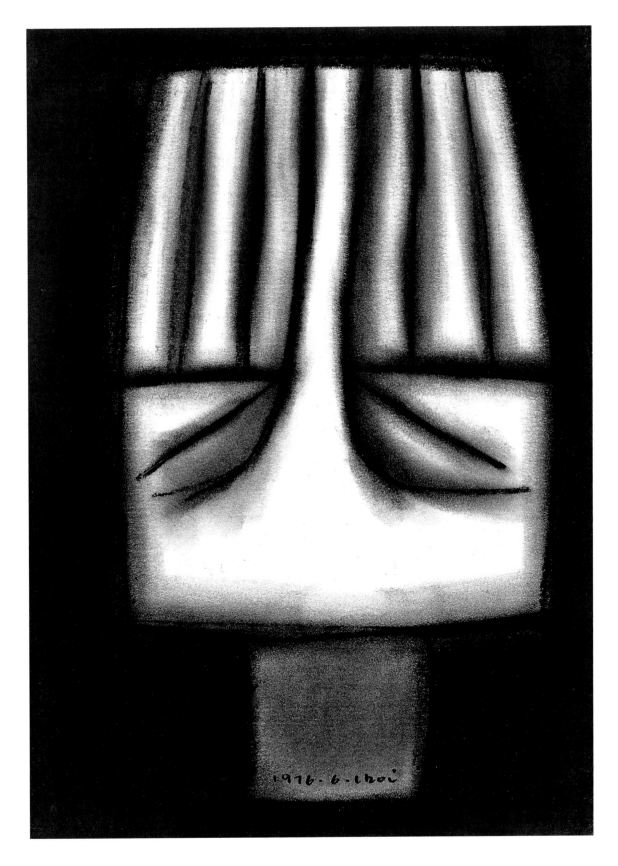

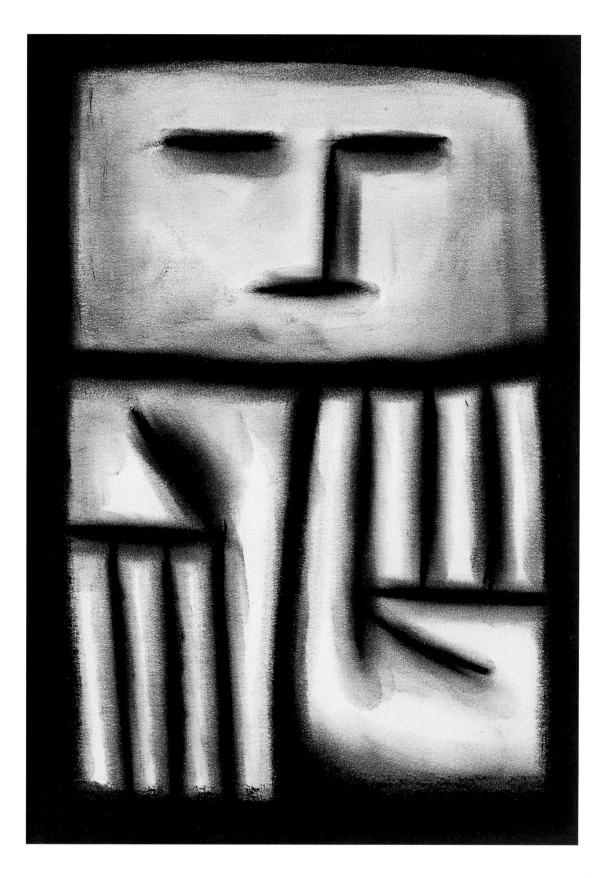

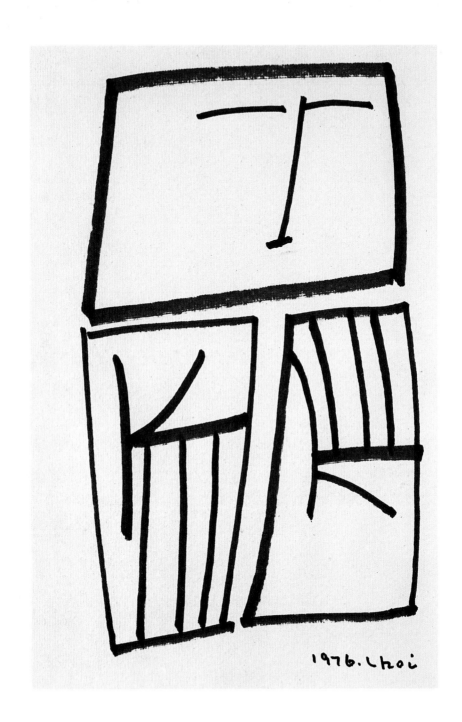

1976. Choi

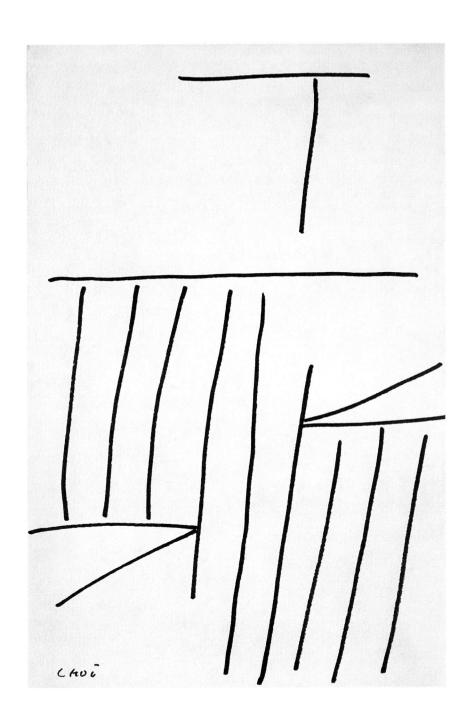

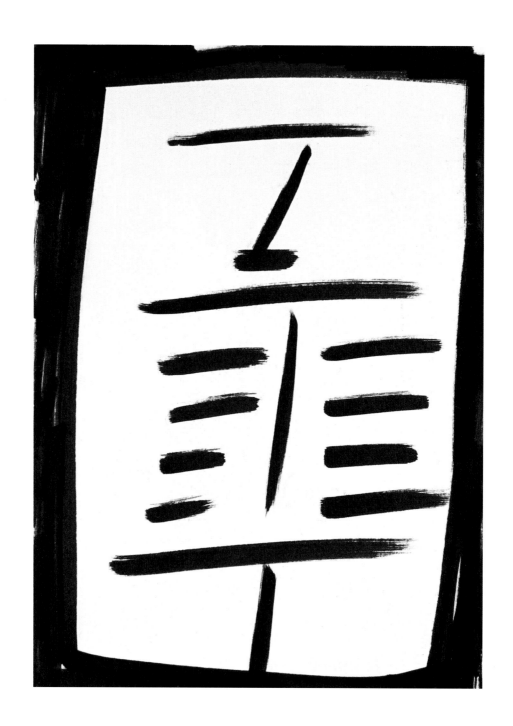

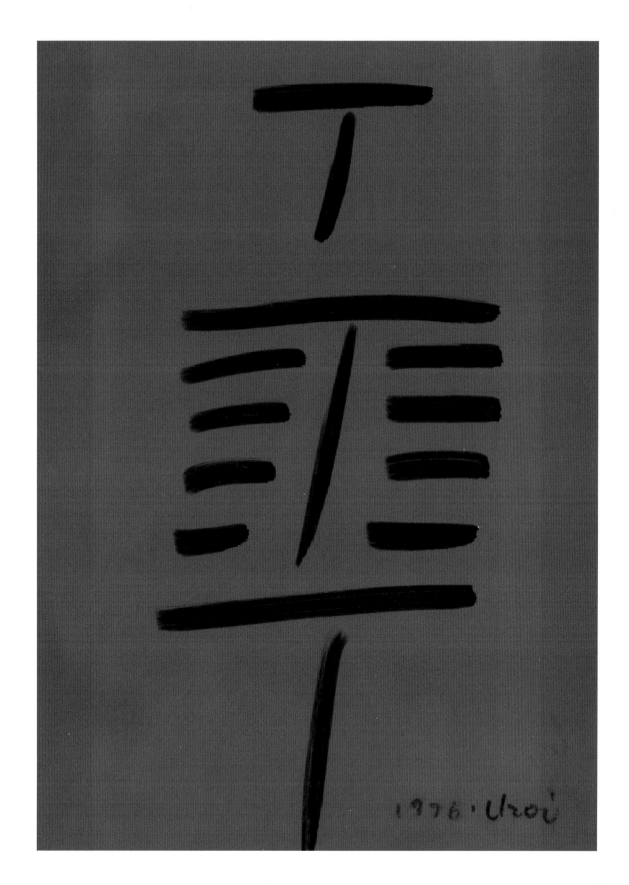

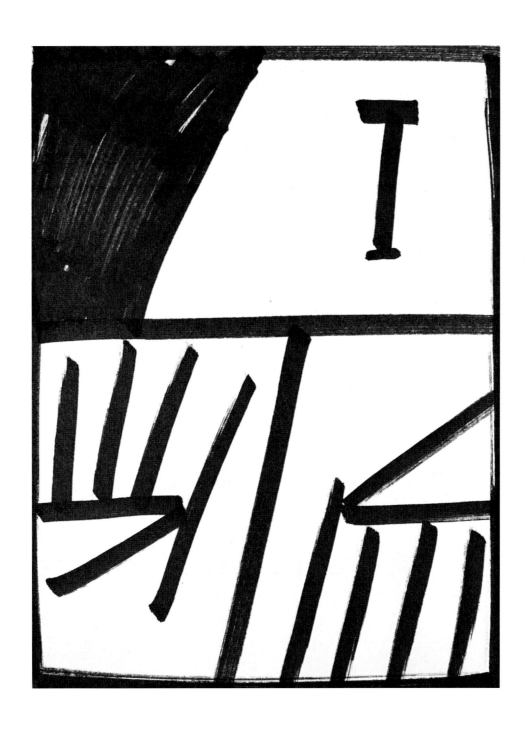

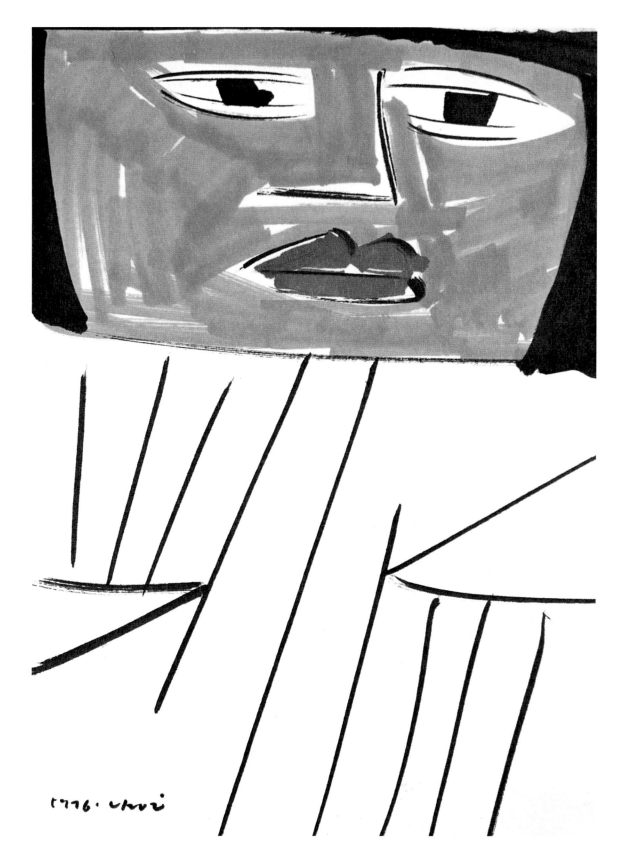

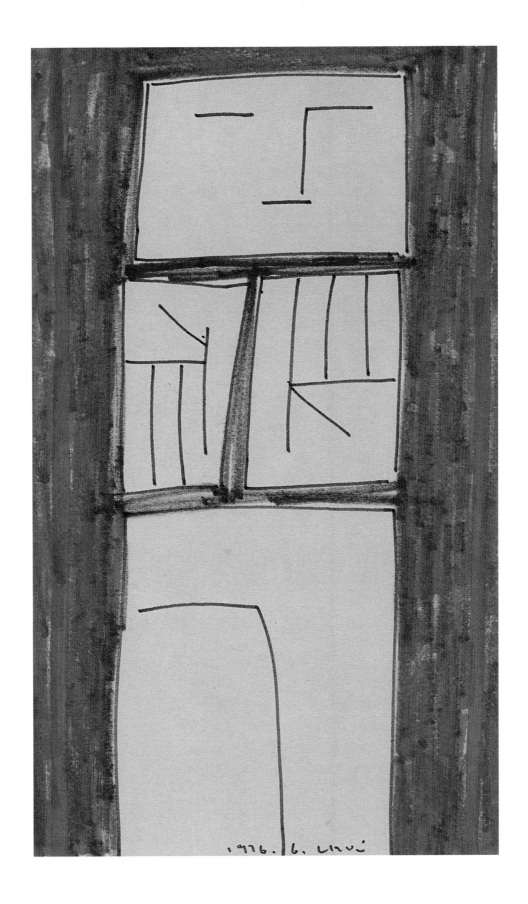

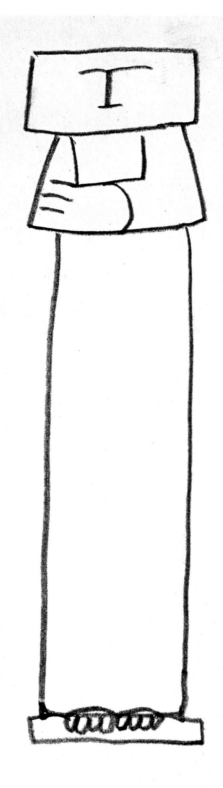

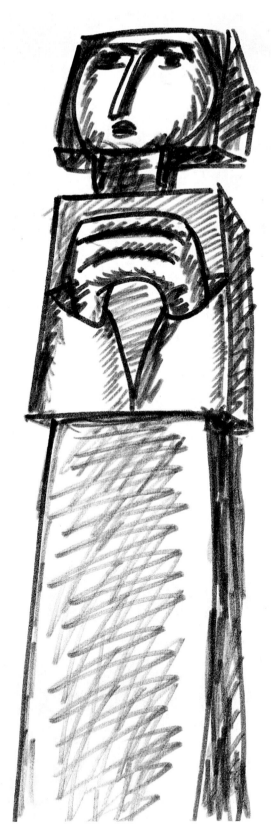

1996.1. Choi

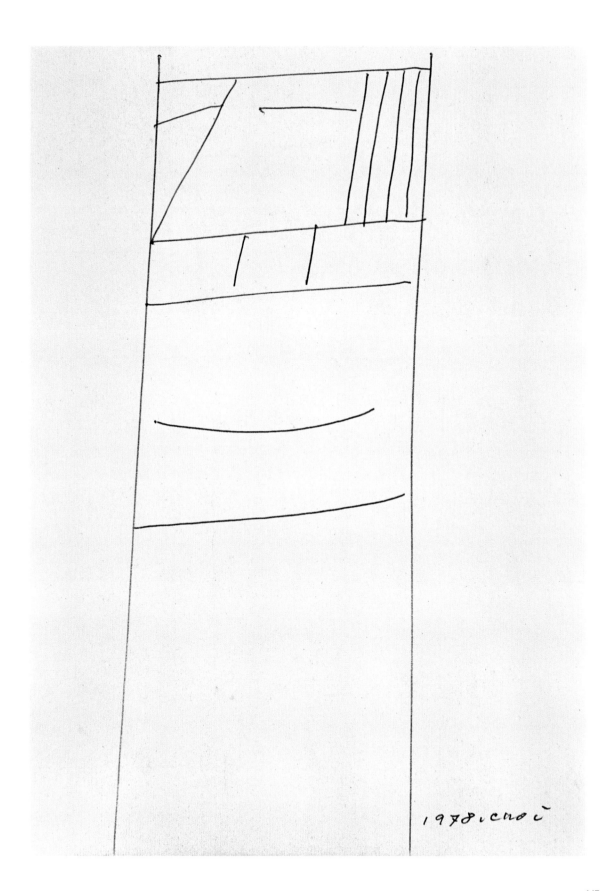

1978. choi

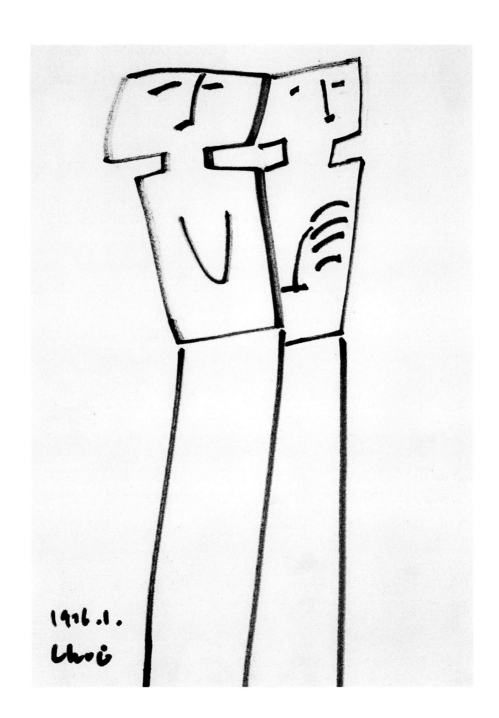

1916.1.
Uhri

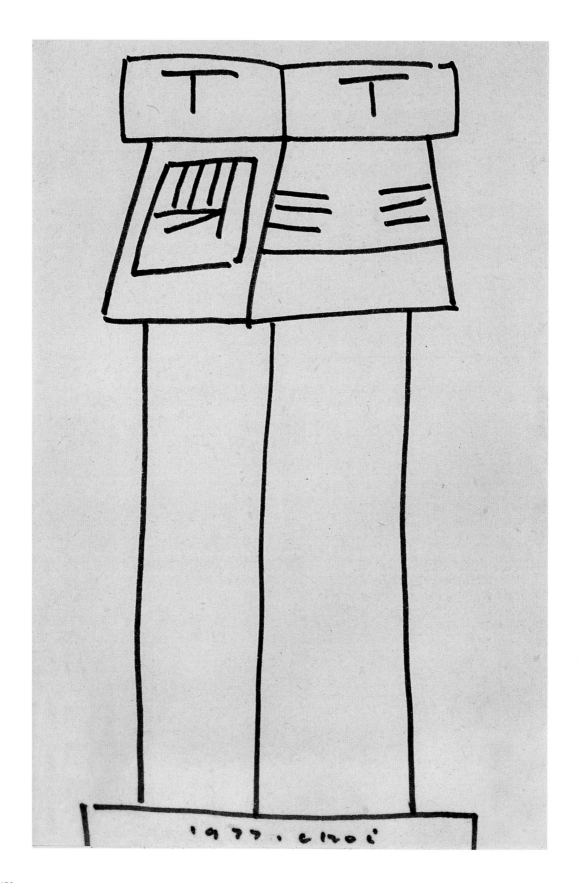

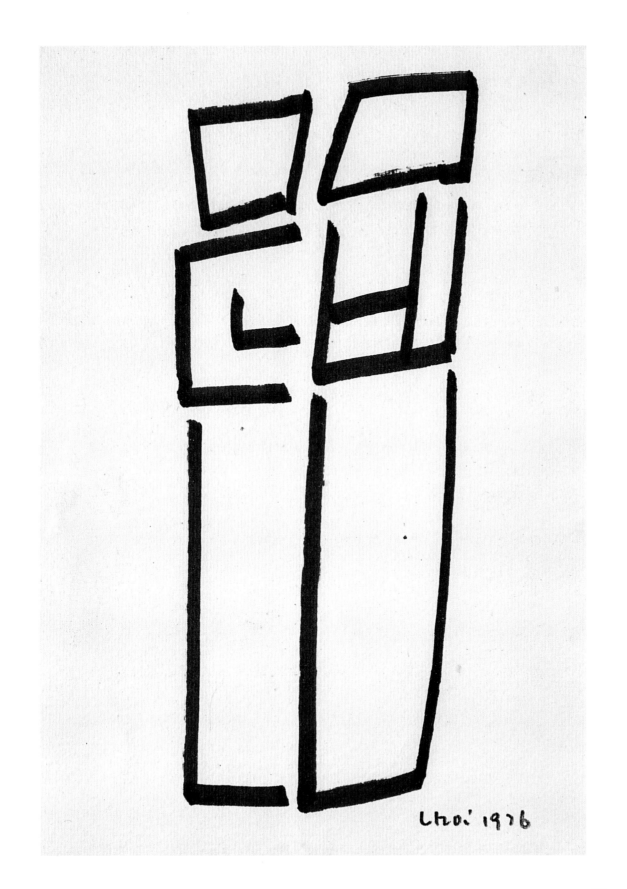

Choi 1976

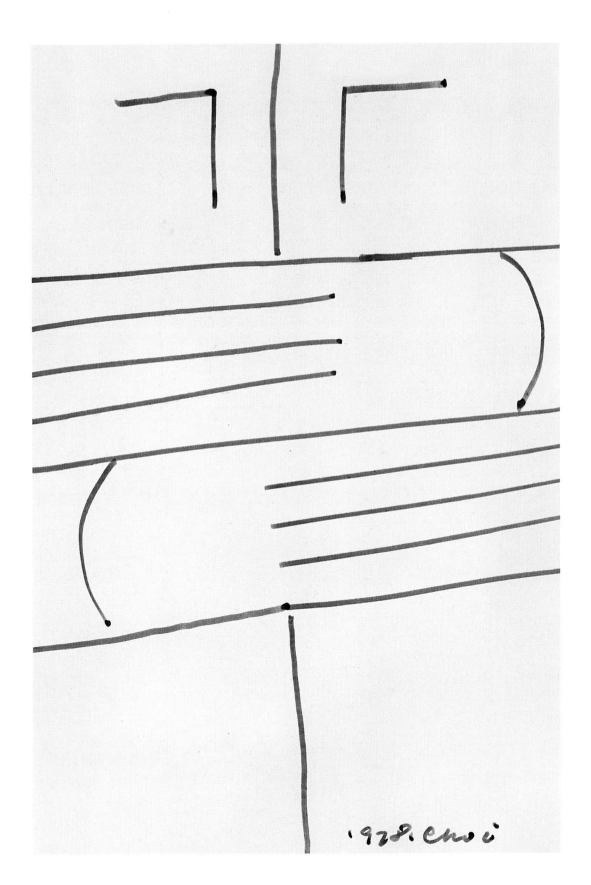

1978. Choi

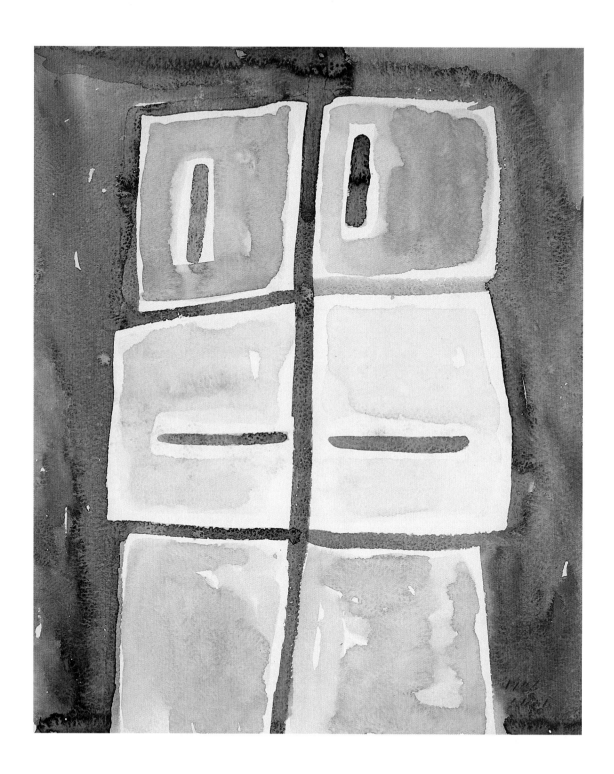

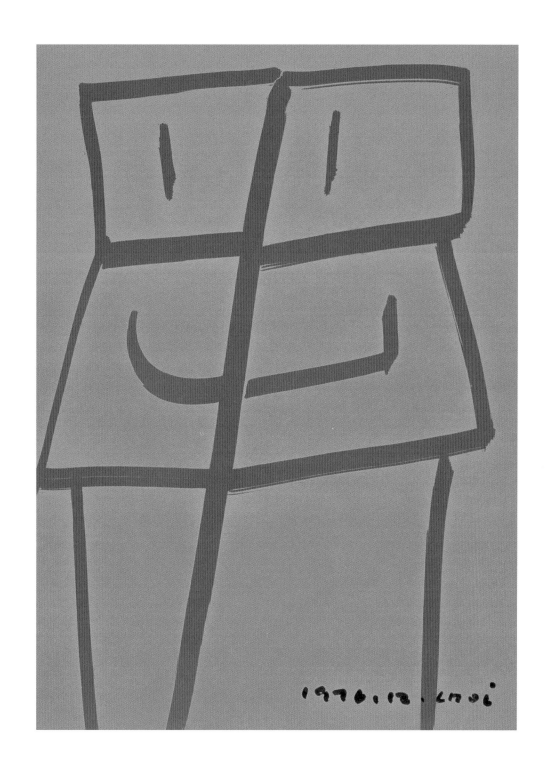

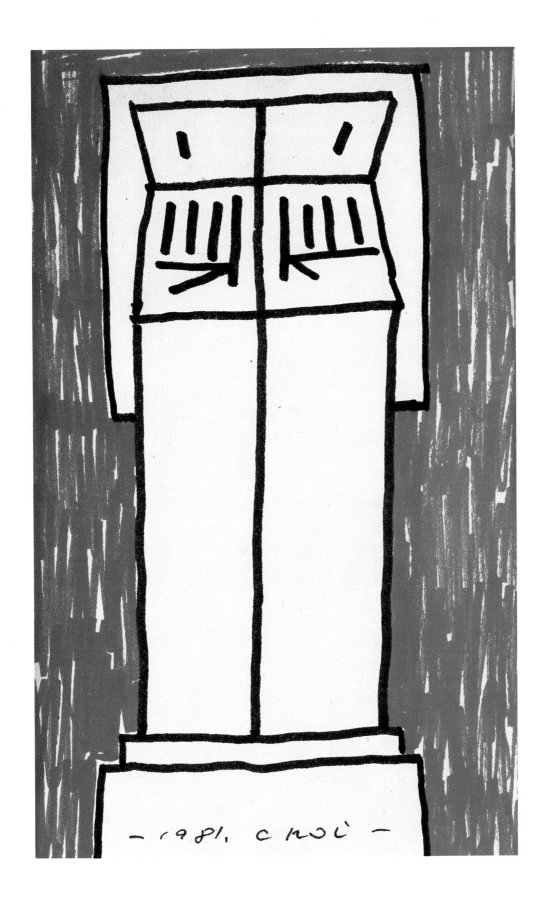

- 1981, CHOI -

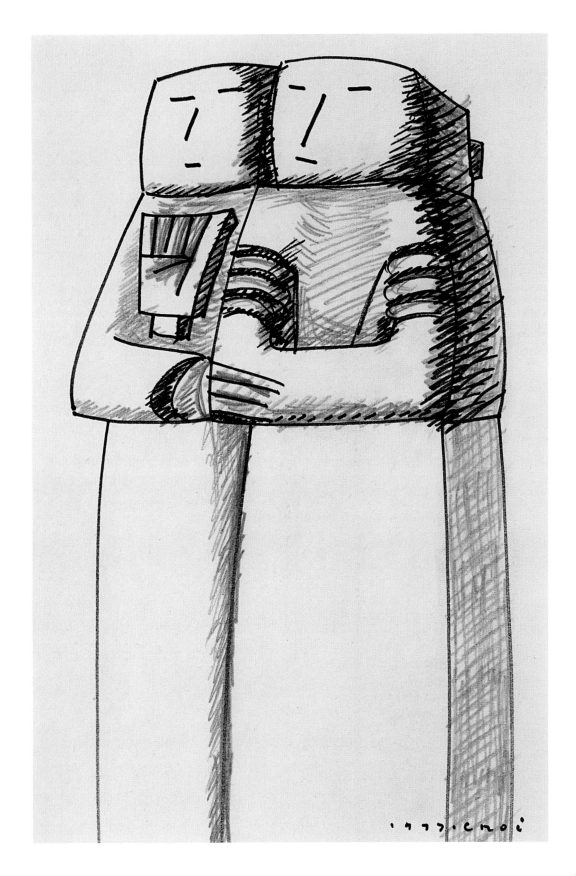

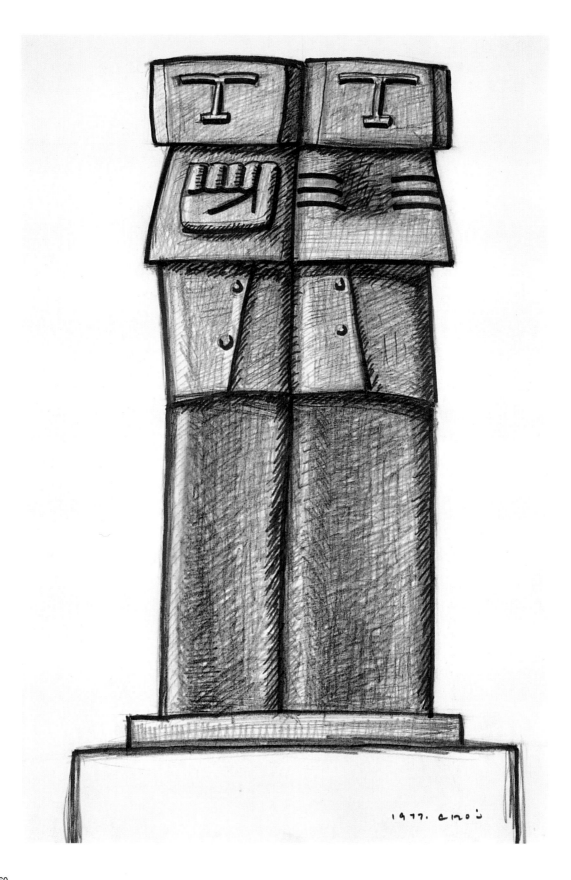

1977. 심문섭

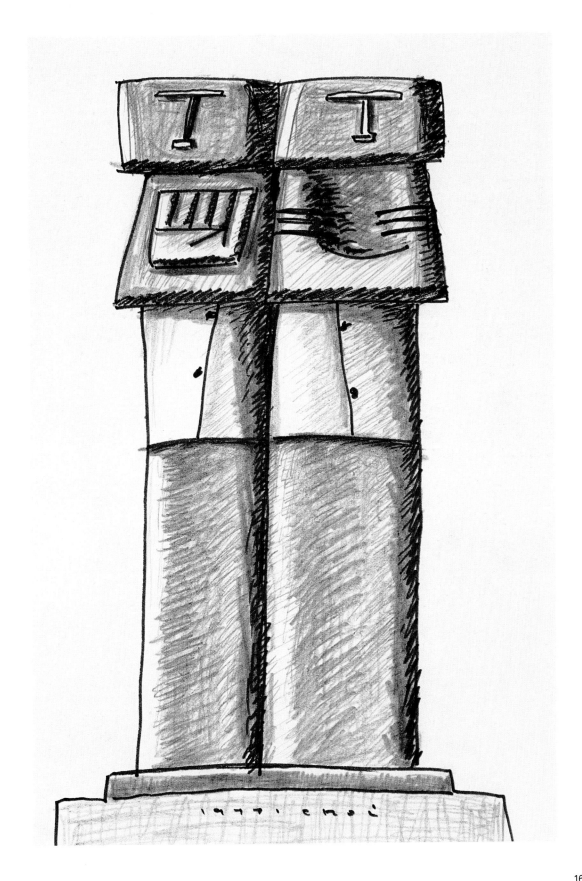

1976.4.choi

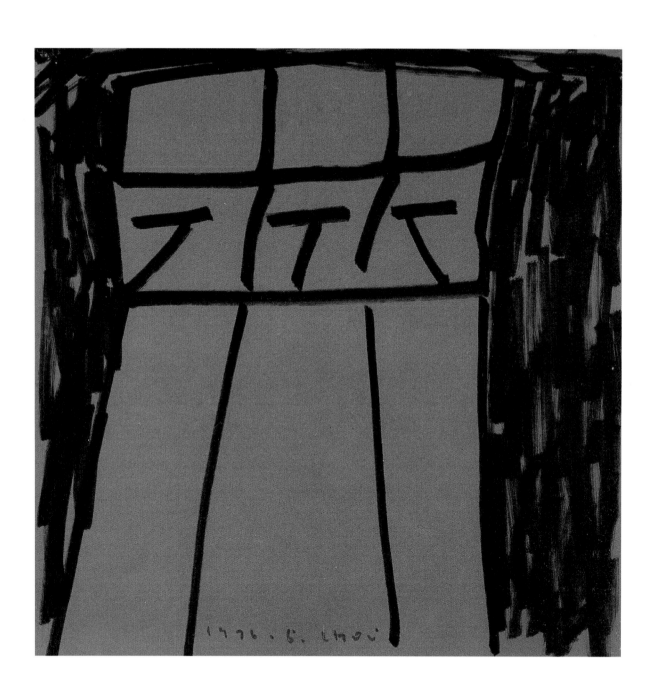

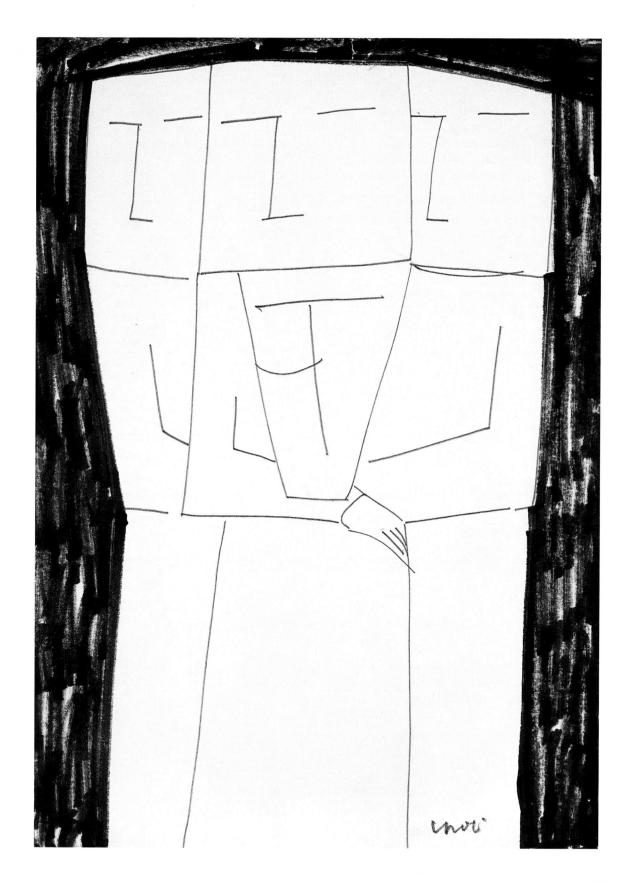

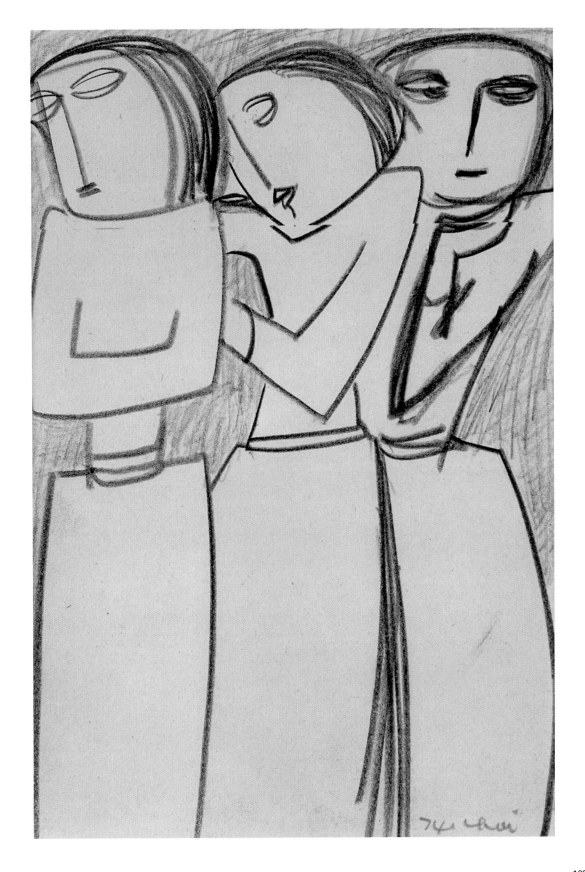

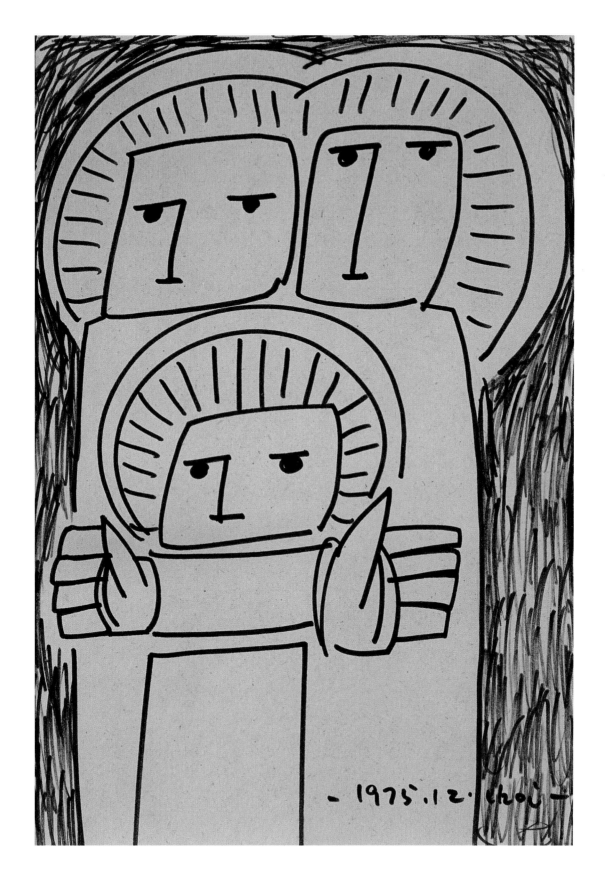

- 1975.12. choi -

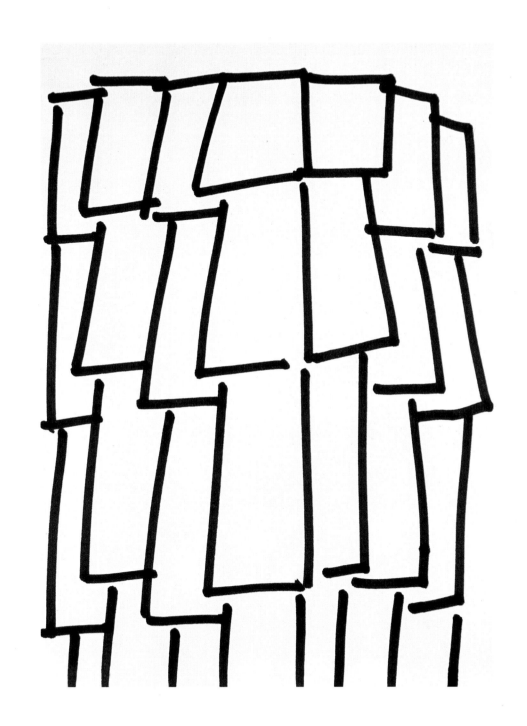

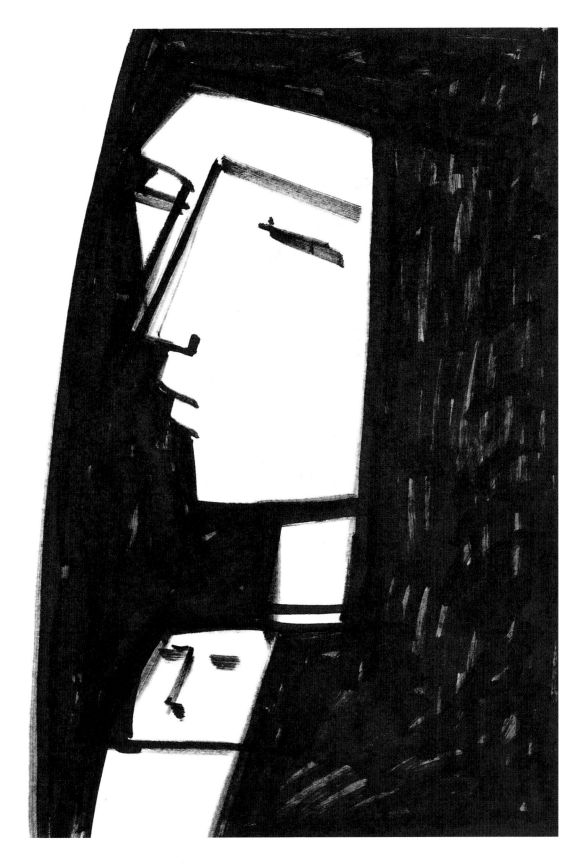

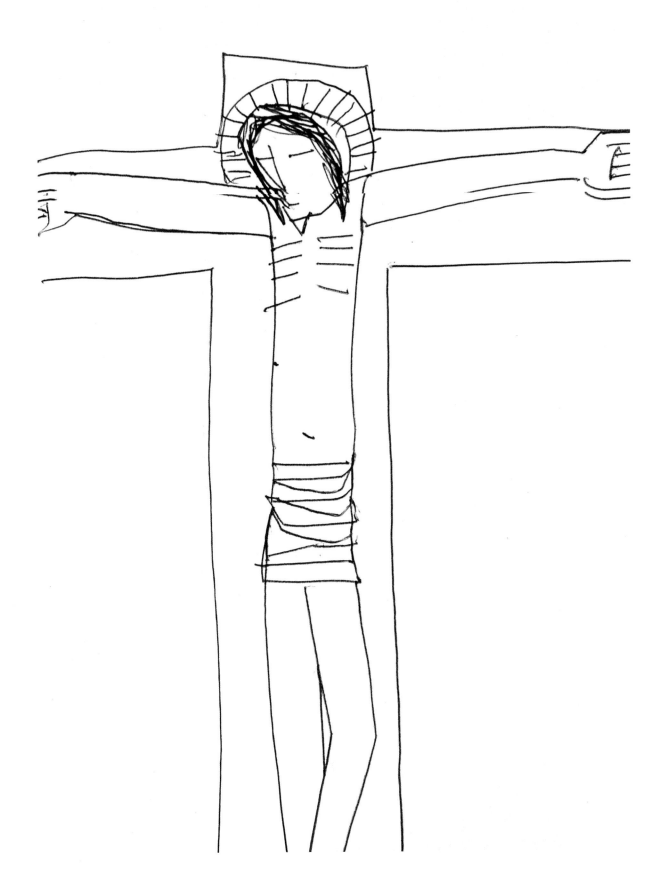

근원을 향한 선善의 모뉴망

강석경 소설가

인터넷을 열면 갖가지 정보가 홍수처럼 쏟아지는 시대에 예술이란 단어는 자연사 박물관 선반 위에 놓인 박제품처럼 고답적으로 보인다. 예술가 역시 물질시대에 소시민으로 안주하여 반 고흐나 이중섭李仲燮 같은 예술가상은 이제 신화가 되었다. 예술이 사유에서 창출된 것이라면 그만큼 시대가 사유와 멀어진 것일까. 그럴수록 예술이 값지고 진정한 예술가가 소중하게 생각되는데, 조각가 최종태崔鍾泰 선생이야말로 치열하게 자신과 싸워 온 구도의 예술가로 손꼽을 수 있다.

내가 선생을 가까이서 지켜 본 이화여대 미대 시절의 칠십년대는 조각가 최종태를 말하는 데 있어 가장 중요한 시기라고 할 수 있다. 예술가로서 자기 세계를 구축할 때이고, 작품과 불가분의 관계를 맺고 있는 그의 삶의 진면목을 볼 수 있기 때문이다. 꼬챙이 같은 몸에 양미간을 세우고 우울을 풍기고 다니는 선생의 모습은 우리가 처음 만난 고뇌하는 예술가상이었고, 또한 꿈꾸었던 스승의 모습이었다. 조각에 관한 것도 성경을 인용해서 비유적으로 말씀하시던 수업시간이 인상에 남아 있는데, 교수로 부임한 해엔 힐을 신고 날이 선 바지 차림으로 작업실에 들어오는 여대생들의 해이한 분위기를 잡으려고 작업실 입구에 서 있었다. 한 학기가 끝나 갈 때쯤엔 대부분이 운동화와 작업복으로 바꿔 입었고, 「국전」에서 두 명이 특선, 몇 명이 입선을 했다. 선생의 가르침 덕분에 '농땡이'들도 점수를 받기 위해 밤 늦도록 졸업작품을 만들면서 작업의 희열을 어렴풋이 맛보았다.

조각가의 가난한 신촌 집도 빠뜨릴 수 없다. 집 앞에 노천이 있어 우리들은 센 강이라고 불렀는데, 평상에 앉아 있는 조각가의 머리와 어깨로 깡마른 두 아이가 뱀이 감기듯 붙어서 놀던 모습을 지금도 기억하는 제자가 있다. 이중섭 그림을 상기시키는 이런 장면에서 가족의 정이며 진실을 느낄 수 있었다.

그러나 가족들이 행복했던 것만은 아니다. 집에는 늘 술손님이 끊이지 않았다. 화

가와 시인 등 거의가 예술가 친구들로, 늘 동서고금의 예술을 논하고 가정사나 사적인 얘기는 전혀 하지 않았다. 잡담이라곤 없는 술판이 아내(金節子)가 보기에도 진지하여 "생활은 낮게, 그러나 이상은 높게"였다. 무엇이 바른가, 무엇이 아름다운가를 논하다 사흘간 내리 술을 마실 때도 있었고, 「보리밭」과 「소나무야 소나무야」를 소리쳐 불러 동네에서 인심을 잃기도 했다.

낭만의 시대였지만 물론 아내는 힘에 겨웠다. 노고산동에 살 땐 집에서 삼백 미터 떨어져 있는 국민학교 운동장에서 물을 길어 와야 했는데, 두 살, 세 살의 아이들을 쇠창살에 붙들어 매 놓고 갔다. 술상과 손님들 치닥거리로 두 아이에게 밥을 제때 먹이지 못했고, 아이들은 배가 고파서 사탕을 먹었다. 이것도 예술의 희생일까, 큰딸은 이가 많이 상했다. 그 일을 생각하면 조각가의 아내는 지금도 가슴이 아프다.

사실을 말하자면 생활의 즐거움과 기쁨을 모르던 시절이었다. 당시엔 미대에 들어가기 위해 교수에게 레슨을 받는 제도가 있었는데, 레슨을 받으려는 학부형들이 선물을 싸 들고 오면 아내는 그것을 동네 가게에서 비누로 바꾸어서 썼다. 그렇게 소비해서 없애는 것이 마음 개운했다.(나는 전에 「가까운 골짜기」라는 장편소설에서 이 얘기를 쓴 적이 있다. 소설에서 주인공은 도예가로 바뀌었지만 선생과 그의 아내가 모티브가 되었다)

올곧은 아내였다. 교수 부인이 신발도 꿰매 신을 만큼 어려웠지만 돈을 벌어 오란 말은 하지 않았다. 「국전」 심사를 앞두고는 두 달 전부터 집에 사람 발길이 끊길 정도로 공과 사가 분명한 남편에게 누가 되는 일은 하지 않았다. 선생은 레슨과 동상 제작을 거절했지만 그것도 가난한 예술가에게 현실의 유혹이라 괴로움을 일으켰다.

당시 그는 불면증에 노이로제로 신경안정제를 복용했다. 몸무게가 오십 킬로그램도 되지 않았다. 교수로 부임해 고향인 대전서 서울로 올라오니 인간관계가 이해로 얽히고 정도正道가 없었다. 그는 그것이 견디기 어려웠고 예술의 순수한 세계에 몰입했다. "어떤 일상이 나를 흐트러놓고자 하는 것 같고 멸망시키려 하는 것 같다. 나의 작업은 그런 나를 집중시키는 방편이기도 하다"고 독백하듯이.

서울로 이사와 처음 산 곳은 길보다 내려간 대지 열두 평의 노고산동 모퉁이 집이다. 그 뒤 신촌역 쪽으로 이사를 했고, 대문채 방을 세를 주어서 한동안 마당서 작업을 했다. 소묘를 많이 했고, 심을 세우고 자코메티 조각처럼 석고와 시멘트를 발라 작품을 하기도 했다. 이 작업을 본 박용래朴龍來 시인은 눈물을 흘렸지만, 흙이나 재

료를 순간순간 바를 때는 파란 불이 쏘아진다고 아내는 느꼈다. 선생이 작업을 할 땐 주위에서 푸른 기가 돌았다.

당시 조각가는 작품을 새벽 두세시까지 했다. "이 도둑놈들아!" 소리치면서 망치로 나무를 쪼았다. 세상이 나쁘다고 생각했다. 1970년대에 들어와선 돌 작품도 많이 했는데, 눈 오는 날도 마당에서 돌 쪼는 소리가 들려 왔다. 주위에 석수石手의 아내가 있어 물어 보니 돌 쪼는 장단이 좋다고 했다. 그러나 조각가의 아내는 작업할 때의 망치 소리가 섬뜩하기까지 했다. 만드는 게 아니라 부수고 지우고, 형태를 찾는다기보다 자기의미를 찾는다고 할까. "형태를 다스리는 것은 곧 나를 다스림"이어서 파편들은 "나의 싸움터에서 희생된 시체들"과도 같았다. 모든 것을 걸고 투쟁하듯 돌진하던 시절이었다. 다음의 독백을 접하면 작업의 고통을 알 수 있다.

"내게는 즐거운 시간이란 게 별로 없다. 그것은 차라리 고통의 연속이고, 그 고통을 이겨내는 싸움 같은 것. 진정한 마음으로 망치를 잡으면 어디를 어떻게 때려야 할지 막막하기만 하다. 형태는 전혀 보이지 않고, 하루 종일 때려도 눈은 열리지 않는다."

칠십년대의 그의 작품을 보면 손 소묘가 많다. 손은 마디가 많고 운동이 많은 부분이다. 어깨와 손 조각을 보면 작가의 실력을 알 수 있을 만큼 인체 중 가장 어려운 부분이라 극복하기 위해 손을 연구했다. 그러다 보니 재미를 느껴 손을 나타내는 형상을 하게 됐는데, 위 아래로 펼친 손의 소묘는 불상의 형태이고, 마주 잡은 손은 동자상 등 민불民佛과 같다. 한국의 전통미가 무의식중에 표현된 것이고, 의도한 바는 아니지만 기도하는 모습이 되었다.

선생의 손 소묘는 예술가의 고통을 보여주는 것 같아 보는 이를 숙연하게 만든다. 붉은 매직 마커로 칠해진 손은 피 흘리는 것 같고, 엄지를 세운 채 네 손가락을 수평으로 뻗고 있는 양손은 순명順命을 나타내는 듯하다. 너무나 진실하여 처절한 느낌이 들 정도인데, 손은 몸의 어떤 부분보다 영혼의 진실을 잘 드러낸다.

손과 함께 얼굴, 소녀와 여인상도 그가 지금까지 일관되게 다루어 온 주제이다. 그가 파스텔로 그린 여인상의 얼굴은 외면상 아내를 닮았지만 종교적 색채를 느끼게 한다. 프랑스의 한 평론가의 말대로 "극동의 지혜와 준엄함이 깃든" 생명의 모태로서, 인류의 상징으로서의 어머니요, 생명의 순결, 그 상징으로서의 소녀이다.

육십년대 후반부터 그는 나체상을 만들지 못했다. 누드를 할 이유가 없었다. 순수

조형으로 다루려면 나체가 낫지만 작가가 지향하는 관념을 추구하려니 옷을 벗을 이유가 없었다. 사생寫生을 하지 않으므로 모델도 없다. 이집트 미술이나 불상, 중세미술은 관념을 표현하므로 모델이 없다. 삼사천 년간 같은 스타일로 그렸고 거기서 명작이 나왔다. 로마와 르네상스는 모델을 갖고 탐구했는데 모델이 있으면 로마 초상처럼 사실에 갇힌다. 종교 그림엔 모델이 없어야 한다. 성모상이나 부처상에 사람 냄새가 나선 안 된다. 초월해야 한다. 그의 작품이 종교적인 것은 관념으로 승화되었기 때문이다. 그는 늘 올라가는 형태를 의식하며 서 있는 상을 제작해 왔는데, 그것은 다른 의미의 종교이다. 근원을 향한 인간의 의지, 절대선을 지향하는 인간성의 본원. 종교에서는 본질을 찾아가야 할 의무가 있지만, 예술가는 미美라는 방법으로 인생의 본질을 찾아간다. 그는 이렇게 단상을 적었다.

"물질을 변화시켜서 정신적인 형태로 만들고, 그것은 또 환경을 변화시켜서 정신적인 것으로 만든다. 아름다운 것, 그것은 순화된 정신. 지상과 천상을 연결하는 다리. 그것은 신비의 영역이어서 안다고 하기는 어렵고 단지 그 가장자리를 체험하는 것이 아닌가 싶다. 물질이 물질성을 넘어설 때. 형상이 형상성을 넘어설 때. 정신성마저 넘어설 때. 그리고 미美마저 넘어설 때."

언젠가 김종영金鍾瑛 선생을 만나러 집에 가니 돌을 깨고 있었다. 손님이 오니 손을 씻고 방으로 들어왔는데 커피를 마실 때까지도 한마디 말이 없었다. 함께 침묵을 지키다가 김종영 선생이 찻잔을 내려놓으며 선문답하듯 말을 던졌다. "신과의 대화가 아닌가." 근원과 예술행위의 교통이 신과의 대화가 아닌가.

그는 대학교 일학년 때 김종영 선생에게 조각을 배웠다. 스승과의 만남은 운명과도 같았다. 육이오 전쟁 땐가 어느 문학잡지에서 〈무명정치수를 위한 모뉴망〉이란 김종영 선생의 조각을 보는데 섬광과도 같았다. 대학 일학년 때 김종영 선생은 실기시간에 모델 없이 얼굴을 만들라고 했다. 김종영 선생은 같은 조소과 학생이었던 최만린崔滿麟에게 최고의 점수를 주었다. 최종태에게도 역시 그랬다. 뒷날 서울대 조소과 교수 채용 때 자신의 성적증명서를 떼어 보니 실기 성적이 모두 A학점이었다.

칠십년대 그의 작품은 각이 지고 직선으로 이루어져 있다. 팔십년대부터 선이 유해지고 곡선이 나타나기 시작하지만, 도전적으로 자신과 싸운 시기이고 사회적으로도 긴장의 시대였다. 삼선개헌과 유신이 있었고 부마사태 등 학생운동이 본격화된 때였다. 칠십년대 중반엔 미대가 공대의 태릉 캠퍼스에 함께 있어서 최루탄 속에 살

았다. 서울대 불교학생 지도교수이기도 했던 선생의 집에 학생들이 수시로 드나들었고 형사가 늘 주시한다고 느꼈다. 당시 미술계에선 민중미술운동이 일어났고, 운동권 후배들과도 가까웠지만 선생은 민중미술에 들어가지 않았다. 예술이 도구가 될 수 없다고 생각했다.

1975년 전시회 때 그는 나무로 '얼굴'을 하나 완성하고 "김종영으로부터 떠났다"며 환호했다. 실질적인 영향은 없었지만 정신적으로 늘 스승에게 속박돼 있었다. 그의 경우 사실을 연구하지 못한 단점이 있는 대신 작품을 관념으로 승화시켰다. 지금도 양면 사이를 오가지만, 김종영 선생은 사실과 추상 양면을 갖춘 분이었다.

칠십년대의 사회적 긴장에서 네모난 얼굴과 각진 인체 같은 직선의 작품이 나왔지만 초기 작품들은 보다 원초적이고 순수한 '나'다운 것이다. 서울대에선 석조과목을 맡아 돌작품을 하기 시작했다. 나무는 깎으면 직선이 되지만 돌은 볼륨이 된다. 오밀조밀하고 동글한 충청도의 산이며 한국 산천은 볼륨적이다. 백제 전돌의 산수문山水紋과 기와의 볼륨은 얼마나 감성적인가. 그에겐 볼륨이 체질적으로 맞았다.

망부석과 이인상二人像 등 그의 돌조각들은 장승 같기도 하고 부처상 같기도 하고 "세상의 침묵을 듣기 위해서 존재"하듯 묵묵히 대지 위에 서 있다. 고인돌처럼 붙박여 시간의 강물을 지켜 보듯. 1970년에 선생이 「국전」 추천작가상을 받고 인터뷰를 할 때 아내는 "향토적인 작품을 하려고 한 것 같다"고 소박하게 표현했다. 그는 이렇게 적었다.

"나는 가끔 나의 형태를 먼 산꼭대기나 둥글둥글한 구릉에다 올려 놓는 것을 상상한다. 나의 형태는 전원의 그리움 속에 서 있고, 그래서 한 그루의 나무가 서 있는 것처럼, 우뚝 솟아 있는 바위덩어리처럼 있고 싶다는 생각을 한다. 가까이서 보는 조형의 재미를 되도록 삭제하고 본래적으로 그냥 거기 있었던 것처럼 서 있기를 바란다. 오랜 풍우에 씻겨져 버린 볼륨, 온통 공기가 소통하는 나무, 햇빛을 받아서 밖으로 던져 주는…. 세월의 때로부터도 자유롭게 그렇게 순수의 큰 맛으로 있기를 소망한다."

이러한 자연과의 친화력, 겸허하게 자연에 접근하려는 자세에서 작품의 불멸성을 얻은 것이 아닐까. "나의 진실만큼만 자연은 나에게 보답한다."

1970년대에 제자들이 선생의 집에 놀러 갔을 때 일이다. 세 주었던 문간방을 작업실로 쓰려고 수리하는데 신고를 받았는지 경찰이 와서 무허가라고 시비했다. 작업

이 생존이었던 조각가는 조용히 성경을 비유로 들었다. "몸을 파는 사마리아 여인이 사람들에게 쫓기자 예수가 가로막으며 말씀하셨다. '죄 없는 자는 이 여인을 돌로 치라'고."

죄에 대해 말하려니 횔덜린의 잠언이 떠오른다. "시를 쓰는 것은 모든 일 가운데 가장 죄 없는 일이다." 나는 이 순명의 조각가를 대신하여 이렇게 말하고 싶다. 조각 하는 일은 세상에서 가장 죄 없는 일이라고. 한눈 판 적 없이 내면의 문으로 들어서 오직 조형의 세계를 추구했고, 좋은 사람이 좋은 그림을 그리므로 늘 선善의 문제를 생각했던 예술가.

칠십년대 하꼬방 소묘 몇 점은 가난하고 결백한 한 예술가의 면모를 잘 보여준다. 노고산동에서 이사하고 오 년 뒤엔가 그린 것으로, 직접 보고 사생한 것이 아니다. 판잣집을 그린 화가는 김환기, 김종영, 민중화가들 정도인데, 부자 동네는 쓸데없는 것이 많아서 그림이 안 된다. 가난한 판잣집은 통풍과 채광을 생각하여 창문도 꼭 필요한 것만 달고 장식이 없다. 창이 많으면 바람이 많아 추울 것이다. 판잣집은 보다 합리적이고 건축적이다. 유트릴로는 거리에서 그림을 그렸는데 파리는 건축이 잘 되어 있어서 아무데서나 그릴 수 있다.

판잣집들이 층층이 들어차 탑처럼 올라간 그림이 눈을 끈다. 왼편 언덕 꼭대기 모퉁이 집 지붕 위에 십자가 하나가 그려져 있다. 가난하고 죄 없는 누군가가 신의 가호 아래 살고 있는 것만 같다. 조각가와 선량한 그의 가족이 사는 집이 아닐까.

'하꼬방 탑'은 가난의 모뉴망이다. 부자가 천국에 들어가기가 낙타가 바늘구멍으로 들어가는 것만큼 힘들다고 했지만 가난한 이 하꼬방 탑이 계속 이어지면 천국에 닿을 것 같다. 이 그림엔 가난의 비어 있음, 겸손이 깃들어 있는 듯한데, 우리가 잃어버린 가난의 아름다움을 기념비로 완성한 그림 같다.

그는 작품을 할 때 늘 밑에서 위로 올려다본다. 메스가 삼등분된 인체가 기하학적으로 군집된 소묘도 모뉴망의 성격을 띠고 있다. 대부분의 위대한 예술작품들이 기념비적 성격을 띠고 있지만 이 조각가는 물신物神을 섬기는 현대인들을 근원으로 돌아가게 하기 위해 소돔의 도시에서 선지자先知者처럼 끝없이 기념비를 세우나 보다.

최종태 연보

1932
충청남도 대덕군大德郡 회덕면懷德面 오정리梧井里에서 아버지
최명교崔明教와 어머니 임용자林容子 사이에서 사남일녀 중
장남으로 태어났다.

1940 8세
회덕초등학교에 입학했다. 사학년 때 군내 붓글씨 대회에서
수석상(天賞)을 받았다.

1946 14세
대전사범학교에 입학했다. 중학교 이학년 때 이동훈李東勳
선생을 만나 그림지도를 받았다. 「충청남북도 학생미전」에서
이등상을 받았다. 재학시절, 이남규李南奎, 임한빈林漢彬,
송용달宋容達 등과 미술활동을, 육명심陸明心, 전문표全文杓,
도재희都宰熙 등과 문학동인 활동을 했다.

1952 20세
대전사범학교를 졸업했다.

1954 22세
대전에서 초등학교 교사생활을 일 년 반 하다가 서울대학교
미술대학 조소과에 입학했다. 이때부터 김종영金鍾瑛,
장욱진張旭鎭 선생과의 만남이 시작되었다.

1958 26세
서울대학교 미술대학 조소과를 졸업했다. 공주고, 천안여고,
숙명여고, 천안고, 대전 대성고 등을 전전하는 교사생활을
하면서 「대한민국미술전람회」(「국전」)에 계속 출품했다.

1959 27세
제8회 「국전」에 처음 입선했다.

1960 28세
〈서 있는 여인〉으로 「국전」 문교부장관상을 받았다. 이어 연 삼
회(제9, 10, 11회) 「국전」 특선(1961년에는 〈어머니와 아들〉,
1962년에는 〈앉아 있는 여인〉)을 거쳐 「국전」 추천작가가 되었다.

1963 31세
이 해부터 1970년까지(제12-19회) 「국전」 추천작품을 출품했다.

1964 32세
대전문화원에서 첫 조각개인전을 열었다. 추상작품 한 점이
포함되었지만 인체작품이 주를 이루었다. 이후로는 전혀
추상조각을 하지 않았다. 충청남도 문화상을 받았다.

1965 33세
대전에서 김절자金節子와 결혼했다.

1966 34세
딸 지영이 태어났다. 공주교육대학 교수가 되었다.

1967 35세
이화여자대학교 미술대학 교수로 부임했다. 서울 신문회관에서
미술대학 동창들인 이남규, 이민희李敏熙, 이지휘李志輝,
조영동趙榮東과 함께 「5인 작가전」을 열었다.

1968 36세
아들 범락이 태어났다. 동료 조각가 여섯 명과 함께 민족적
자부심을 드높인다는 뜻을 모아 현대공간회를 창립하고, 이후
십오 년간 해마다 열리는 클럽전에 출품했다.

1970 38세
서울대학교 미술대학 교수로 부임했다. 민족적 정서를 띤
〈회향懷鄕〉으로 「국전」 추천작가상을 받았다.

1971 39세
「국전」 추천작가상의 부상副賞으로 일본 · 미국 · 영국 ·
스페인 · 독일 · 스위스 · 이탈리아 · 그리스 · 이집트 그리고
동남아 등 세계 여러 나라를 백 일간 여행했다.
서울가톨릭미술가회 창립과 더불어 이후 매회 회원전에
출품했다.

1972 40세
이 해부터 1979년(제21-24, 26-28회)까지 1975년(제25회)을
제외하고는 해마다 「국전」 초대작품을 출품했다.

1973 41세
서울 절두산 성지에 〈순교자를 위한 기념상〉을 제작했다.

1975 43세

미국문화센터에서 조각 개인전을 열었는데, 〈회향〉에서 품었던
주제의식을 다룬 작품들이 여러 형태로 표현되었다.

1976 44세

문헌화랑에서 조각, 파스텔 그림 개인전을 가졌는데, 여기에
파스텔 등 소묘 마흔 점, 조각 다섯 점, 목판 릴리프(부조)
열 점을 발표했다.

1977 45세

신세계미술관에서 목판화전을 열면서 조각도 곁들여 발표했다.
목판화는 제작기법에 빠지는 듯해서 그 뒤로는 한동안 제작하지
않았다.

1980 48세

어머니가 돌아가셨다. 한강 성당에 〈십자가상〉〈십자가의 길〉
조각을 세웠다. 이후 여러 성당에 많은 성상조각을 남겼다.

1981 49세

신세계미술관에서 조각 개인전을 열었다. 이 해 여름, 십 년
만에 구미 여러 곳을 다시 여행했다.

1982 50세

가람화랑에서 파스텔 그림전을 열었다. 김종영 선생께서
별세하셨다.

1985 53세

국립현대미술관에서 열린 「현대미술 40년」전에 출품했다. 파리
그랑팔레에서 열린 「FIAC 85」에 조각, 파스텔 그림, 목판화를
출품했는데, 이것이 외국에 첫 출품한 전시회였다. 이때
스물다섯 명이 특별작가로 선정되었다.

1986 54세

국립현대미술관에서 열린 「아시아 현대미술」전에 출품했다.
국립현대미술관에서 열린 「한국 현대미술, 어제와 오늘」전에
출품했다. 가나화랑에서 조각과 파스텔 그림으로 개인전을
열었다. 로마에서 열린 「SIAC」전에 출품했다. 「FIAC 86」에
조각, 파스텔 그림, 목판화를 출품했다. 이때 열 명이
특별작가로 선정되었다. 계룡산 국립공원의 동학사 입구에
〈계룡팔경선정 기념조각〉을 제작했다. 첫번째 수상집
『예술가와 역사의식』(지식산업사)을 출판했다.

1987 55세

국립현대미술관에서 열린 현대미술초대전에 출품했다.
국립현대미술관에서 열린 「한국미술, 어제와 오늘」전에
출품했다. 2월, 가나화랑의 주관으로 파리의 샹프릴리
아틀리에에서 오리지널 판화 열 종을 제작했다. 서울대학교의
연구교수가 되어 일 년 동안 제작에만 전념했다.

1988 56세

조선일보미술관 개관전에 출품했다. 8월, 일본 고류지廣隆寺의
반가사유상, 호류지法隆寺의 백제관음상 등 전통 한국조각들을
보고 왔다. 일본 여행에서 돌아온 지 이틀 후에 부여와 경주를
다녀왔다. 조각과 그림을 실은 화집 『최종태』(열화당)를
출판했다. 11월, 호암갤러리에서 초대개인전을 열었다.

1989 57세

네팔과 인도를 다녀왔다. 서울시문화상을 받았다.

1990 58세

예술의 전당에서 열린 「한국 현대미술 오늘의 상황」전에
출품했다. 가나화랑에서 조각과 파스텔 그림 등으로 개인전을
열었다. 두번째 수상집 『형태를 찾아서』(열화당)를 출판했다.
장욱진 선생께서 별세하셨다.

1991 59세

1979년 서울시에 의해 탑골공원에서 철거되어 삼청공원에
방치되었던 김종영 선생의 〈3·1 독립선언기념탑〉을 철거된 지
십이 년 만에 새로 조성된 서대문독립공원에 복원했다. 「FIAC
91」에 조각을 출품했다. 스웨덴의 헤란드 웨터팅 갤러리에서
조각과 파스텔 그림 등으로 개인전을 열었다. 충남 연기군
동면에 장욱진 선생 탑비를 만들어 세웠다.

1992 60세

세종문화회관에서 열린 「대한민국 종교인미술 큰잔치」전에
출품했다. 서울가톨릭미술가회 회장으로 선임되었다. 회갑을
맞아 가나화랑에서 파스텔, 테라코타, 조각, 연필그림, 먹그림
등으로 개인전을 열었다. 세번째 수상집 『나는 세상에서 가장
아름다운 것을 만들고 싶다』(민음사)와 조각, 파스텔 그림,
테라코타가 수록된 화집 『최종태』(가나아트)를 출판했다.

1993 61세

아버지가 돌아가셨다. 서울대학교 박물관 신축 개관기념전에
출품했다. 대전문화원에서 도예가 이종수李鍾秀와 함께
「우정의 만남」전을 가졌다. 스위스 제네바의 아테네 미술관에서
개인전을 가졌다.

1994 62세

국립현대미술관에서 열린 '서울국제현대미술제'에 출품했다. 뉴욕 엔리코 나바라 화랑에서 개인전을 가졌다. 로스코의 마지막 그림들을 보았다. 연희동 성당의 14처 조각이 수록된 기도서 『십자가의 길』(분도출판사)을 출판했다.

1995 63세

예술의 전당에서 열린 「통일 염원의 조각」전에 출품했다. 모나코 몬테카를로에서 열린 '몬테카를로 야외조각 비엔날레'에 출품했다. 이집트 카이로 미술관에서 파격적인 릴리프를, 파리 퐁피두센터에서 브랑쿠시의 대전시회를, 뉴욕 현대미술관에서 몬드리안전을 관람했다. 한국가톨릭미술가협회가 창립되어 회장으로 선임되었다.

1996 64세

파리의 가나 보부르 화랑에서 개인전을 가졌다. 유럽의 성당들을 돌아보았으며, 스페인 여행을 다녀왔다. 한국문인협회로부터 가장 문학적인 상(미술 부문)을 받았다.

1997 65세

모란갤러리에서 열린 「한국의 서정」전에 출품했다. 스위스의 '바젤 아트페어'에 출품했다. 이탈리아 여행 중 모란디 미술관을 다녀왔다.

1998 66세

스위스의 '바젤 아트페어'에 출품했다. 2월 18일, 정년퇴임을 했으며, 5월, 서울대학교 명예교수가 되었다. 국민훈장 동백장을 받았다. 작품집 『최종태 교회조각』(열화당)과 네번째 수상집 『나의 미술, 아름다움을 향한 사색』(열화당)을 출판했으며, 가나화랑에서 출판기념 그림 전시회를 가졌다.

1999 67세

『회상 · 나의 스승 김종영』을 출판했다.(가나아트)

2000 68세

명동성당의 14처 조각으로 장익張益 주교가 『십자가의 길』(분도출판사)을 펴냈다. 『월간 아트』에 「조각가 최종태의 삶과 미술이야기-이순의 사색」이라는 제목으로 일 년간 연재했다. 성북동 길상사吉祥寺에 관음상(화강석)을 만들어 세웠다. 「새 날, 새 삶, 대희년 미술」전(예술의 전당)을 기획하여 전국 가톨릭 미술가들 사백여 명이 출품했다.

2001 69세

가나아트센터에서 초대개인전을 가졌다. 『이순의 사색』(미술사랑)을 출판했다. 잡지 『성서와 함께』에 연재한 글을 중심으로 수상집 『고향 가는 길』(햇빛출판사)을 출판했다.

2002 70세

김종영미술관을 건립하면서 관장직을 맡고 그 해에 대한민국 예술원 회원으로 선임되었다. 제24회 「예술원 회원전」 (예술원미술관)과 「2002 서울미술대전」(서울시립미술관)에 출품했다.

2003 71세

'서울 아트페어 2003'에 개인전으로 조각, 파스텔 그림 등을 출품했다. 대전시와 대전 문화방송이 주관하는 이동훈미술상을 제정토록 건의하여 대전시립미술관에서 「이동훈 탄생 100년 특별전」과 함께 제1회 이동훈미술상을 시상했다. 「서울특별시 원로 중진작가전」(국립현대미술관)과 제25회 「예술원 회원전」(예술원미술관)에 출품했다. 「일한 현대미술전」(가나인사아트센터), 「불교와 가톨릭 미술인의 만남」전(가톨릭화랑)에 출품했다.

2004 72세

대한민국 예술원 개원 50주년전에 〈이인二人〉〈여인상〉 등을 출품했다. 십이 년간 봉직하면서 한국교회미술 토착화 운동에 열을 쏟았던 한국가톨릭미술가협회 회장직을 사임했다. 「불교와 가톨릭 미술인의 만남」전(법륜사 불일미술관)에 출품했다. 「일한 현대미술전」(니혼바시 다케시마야 화랑), 전북도립미술관 개관전에 출품했다. 11월, 문화관광부 주관 '이달의 문화인물'로 장욱진 선생이 선정되어 충남 연기군 군민과 제자들의 탑비 참배 행사가 있었다.

2005 73세

덕수궁 현대미술관에서 김종영 회고전 「한국 현대조각의 선구자: 김종영」이, 김종영미술관에서 「조각가 김종영의 풍경: 多景多感」전이, 원화랑에서 「김종영의 정물」전이 열렸다. 고향인 대전시립미술관에서 초대 회고전이 열렸다. 현재 대한민국 예술원 회원, 서울대 명예교수, 김종영 미술관 관장, 장욱진미술문화재단 이사, 유영국미술문화재단 이사, 이동훈미술상 운영위원장 등으로 활동하고 있다.

작품 목록

*앞의 숫자는 페이지임.

25 〈판잣집 풍경〉 1975. 콘테.

26 〈판잣집 풍경〉 1975. 콘테.

27 〈판잣집 풍경〉 1975. 콘테와 색연필.

29 〈판잣집 풍경〉 1975. 콘테.

30 〈판잣집 풍경〉 1975. 콘테.

31 〈판잣집 풍경〉 1975. 콘테.

32 〈판잣집 풍경〉 1976. 매직 마커.

33 〈판잣집 풍경〉 1976. 매직 마커.

35 〈풍경〉 1970년대. 수채와 연필.

37 〈풍경〉 1975. 목탄과 연필.

38 〈바다와 섬〉 1975. 매직 마커.

39 〈바다와 섬〉 1987. 매직 마커.

41 〈인물〉 1976. 매직 마커.

42 〈인물〉 1978. 매직 마커.

43 〈인물〉 1976. 사인펜.

44 〈인물〉 1976. 수채와 연필.

45 〈인물〉 1976. 수채와 연필.

47 〈인물〉 1978. 색종이에 수채.

48 〈인물〉 1975. 콘테.

49 〈앉아 있는 사람〉 1975. 콘테.

50 〈좌상〉 1976. 연필과 매직 마커.

51 〈좌상〉 1976. 매직 마커.

53 〈좌상〉 1976. 매직 마커.

54 〈좌상〉 1978. 매직 마커.

55 〈좌상〉 1978. 매직 마커.

57 〈인물〉 1976. 매직 마커.

58 〈인물〉 1978. 연필.

59 〈인물〉 1976. 매직 마커.

61 〈인물〉 1986. 사인펜과 매직 마커.

62 〈인물〉 1986. 매직 마커.

63 〈인물〉 1986. 사인펜과 매직 마커.

64 〈인물〉 1978. 연필.

65 〈인물〉 1978. 연필과 매직 마커.

67 〈인물〉 1970년대. 매직 마커.

68 〈웃는 사람〉 1974. 크레파스.

69 〈기도하는 사람〉 1975. 크레파스.

71 〈기도하는 사람〉 1979. 파스텔.

72 〈생각하는 사람〉 1976. 파스텔.

73 〈생각하는 사람〉 1975. 파스텔.

75 〈기도하는 사람〉 1976. 파스텔과 매직 마커.

77 〈소리를 듣는 사람〉 1978. 매직 마커.

78 〈얼굴〉 1978. 연필과 매직 마커.

79 〈얼굴〉 1978. 사인펜과 매직 마커.

81 〈생각하는 사람〉 1977. 사인펜과 매직 마커.

83 〈기도하는 사람〉 1975. 연필.

85 〈기도하는 사람〉 1976. 연필과 매직 마커.

86 〈기도하는 사람〉 1976. 사인펜.

87 〈기도하는 사람〉 1978. 연필과 매직 마커.

89 〈기도하는 사람〉 1978. 매직 마커.

91 〈얼굴〉 1974. 크레파스.

92 〈얼굴〉 1978. 연필.

93 〈얼굴〉 1978. 연필과 매직 마커.

95 〈얼굴〉 1976. 매직 마커.

96 〈얼굴〉 1978. 연필과 매직 마커.

97 〈얼굴〉 1978. 연필과 매직 마커.

99 〈얼굴〉 1975. 연필.

100 〈얼굴〉 1975. 연필.

101 〈얼굴〉 1978. 매직 마커.

103 〈얼굴〉 1978. 수채.

104 〈인물〉 1975. 콘테.

105 〈자화상〉 1975. 콘테.

107 〈얼굴〉 1975. 콘테와 크레용.

109 〈생각하는 사람〉 1975. 콘테.

111 〈손〉 1977. 수채.

112 〈손〉 1970년대. 수채.

113 〈손〉 1976. 매직 마커.

114 〈손〉 1975. 색종이에 매직 마커.

115 〈손〉 1976. 색종이에 매직 마커.

116 〈손〉 1977. 매직 마커.

117 〈손〉 1977. 매직 마커.

118 〈손〉 1976. 매직 마커.

119 〈손〉 1976. 매직 마커.

120 〈손〉 1976. 매직 마커.

121 〈손〉 1976. 매직 마커.

123 〈손〉 1976. 매직 마커.

124 〈손〉 1986. 사인펜.

125 〈손〉 1986. 사인펜.

127 〈손〉 1982. 연필.

129 〈손〉 1976. 파스텔.

131 〈손과 얼굴〉 1976. 파스텔.

132 〈손과 얼굴〉 1976. 매직 마커.

133 〈손과 얼굴〉 1970년대. 사인펜.

134 〈인물〉 1976. 매직 마커.

135 〈인물〉 1976. 색종이에 매직 마커.

137 〈손과 얼굴〉 1976. 먹.

138 〈손과 얼굴〉 1976. 매직 마커.

139 〈손과 얼굴〉 1970년대. 매직 마커.

141 〈손과 얼굴〉 1976. 매직 마커.

143 〈인물〉 1976. 연필과 매직 마커.

144 〈인물〉 1978. 연필.

145 〈기도하는 사람〉 1976. 사인펜.

147 〈인물〉 1978. 연필.

148 〈두 사람〉 1976. 매직 마커.

149 〈두 사람〉 1977. 매직 마커.

150 〈두 사람〉 1977. 매직 마커.

151 〈두 사람〉 1976. 매직 마커.

153 〈두 사람〉 1978. 사인펜.

154 〈두 사람〉 1975. 수채.

155 〈두 사람〉 1976. 색종이에 매직 마커.

157 〈두 사람〉 1981. 매직 마커.

159 〈두 사람〉 1977. 사인펜과 연필.

160 〈두 사람〉 1977. 연필과 매직 마커.

161 〈두 사람〉 1977. 연필과 사인펜.

163 〈세 사람〉 1976. 사인펜과 파스텔.

165 〈세 사람〉 1976. 매직 마커.

166 〈세 사람〉 1976. 색종이에 매직 마커.

167 〈세 사람〉 1970년대. 연필과 매직 마커.

169 〈세 사람〉 1974. 콘테.

171 〈성가족〉 1975. 사인펜.

172 〈성가족〉 1976. 사인펜.

173 〈사람들〉 1976. 매직 마커.

175 〈모자母子〉 1975. 매직 마커.

177 〈십자가상의 예수〉 1978. 연필.

崔鍾泰
소묘-1970년대

초판발행 2005년 5월 1일
발행인 李起雄 **발행처** 悅話堂
경기도 파주시 교하읍 문발리 520−10 파주출판도시
전화 (031)955−7000, 팩시밀리 (031)955−7010
http://www.youlhwadang.co.kr
e-mail: yhdp@youlhwadang.co.kr

등록번호 제10−74호 **등록일자** 1971년 7월 2일
아트 디렉터 정병규 **편집** 조윤형 **북디자인** 공미경
인쇄 (주)로얄프로세스 **제책** 상지피앤비

＊값은 뒤표지에 있습니다.

Published by Youlhwadang Publisher.
ⓒ 2005 by Choi, Jong-tae. Printed in Korea.
ISBN 89-301-0096-1